老屋顏與鐵窗花

被遺忘的「台灣元素」

承載台灣傳統文化、
世代歷史、民居生活的人情風景

辛永勝、楊朝景———文・攝影

序

不知不覺又繞行了台灣好多圈。近八年來,我們持續進行著這項非主流的計畫,打開相機,裡頭的照片從來不是美食、文青小店,而是各式各樣的鐵窗花。每當談起拍攝初衷,總讓思緒重回 2012 年夏日的府城巷弄,那時定居高雄的我們喜歡趁假日騎車來趟周邊縣市小旅行,或許我們都想知道腦海中兒時經歷過的場景是否有所改變,台南就此成為首選。穿梭在這座古都,曾長住與多次旅行的兩人分享著彼此妙趣橫生的童年往事,街景陌生卻熟悉,循著記憶重遊的路途中拍下許多照片,漸漸地我們發現這些尋常的日常風景真的很美。然而,為什麼台南的巷弄如此吸引人?一位偶遇的屋主曾說:「我們這排房子是幾個同窗和親戚合資一起蓋的,格局雖然相同,但磁磚呀、鐵窗呀、樣式都不一樣。每個人都希望自己的家最美,裝飾上也格外用心。」屋主這一席話勾起了我們濃濃的興趣。

老房子真的很有意思。幾個月下來，我們走訪了許多鄉鎮，一一記錄建築上的裝飾細節。我們關注的內容相當多元，磁磚、磨石子，更不乏懷舊的手繪招牌，也從材質單純、圖案多變的鐵窗花上，觀察到民居紛呈的裝飾美學。我們在多次與屋主的對話中，感受到窗與家的情感聯結，並更加留意曾遭汙名化的鐵窗花風景。像寫日記一般，我們將圖文發表在個人的 Facebook 頁面，親友也陸續從我們的分享中找回遺忘的時光。當時老房子不像現在是許多人關注喜愛的對象，我們為了與更多人分享，決定成立「老屋顏」粉絲團，希望透過相關圖文的分享，讓大家重新看見老房子美麗的容顏。

拍攝的腳步不曾停歇。為了更全面地記錄全台老房子，2013 年起我們安排更多城鄉旅行，也透過藝術駐村的機會前往台中、板橋及花東等縣市短居，實際融入當地生活。還記得那段時間常被問到：「你們是都更業者？還是衛生稽查員？」不過居民有這樣的誤解並不奇怪，畢竟拍攝老房子真的是一件非主流又吃力不討好的事。過了一段時間，我們的回答也從略帶羞怯逐漸轉為應答如流，並且很幸運地在第一本創作問世後，透過書籍與

媒體讓更多人認識「老屋顏」，也有更多管道親近這些老房子的故事。

我們始終認為台灣充滿人情味，即便曾當面被文創商販質疑「寫書是為了販售商品」，這股記錄老房子的熱情也並未被澆熄。多年下來，我們持續感受到許多屋主的盛情。老屋顏從未獲取國家或財團的挹注，所蒐得與分享的內容，除了同好提供的資訊之外，都是仰賴一步一腳印的實際走訪。我們在旅程中常因鐵窗花而停下腳步，即便覺得冒昧，也不願錯過與屋主交談、了解窗花故事的機會。而每當我們表明來意，屋主總會露出親切的笑容。老阿公、老阿嬤就像疼孫子般替我們準備水果、青草茶，還停下手邊事務不吝分享自宅故事；幾次佇足街邊專注欣賞窗上圖騰，屋主非但沒有築起戒心，還盛情邀請我們入內參觀。從窗外到窗內，鐵窗不再只是房子冷冰冰的防盜設施，透過鐵窗花向外望出去，眼前景致就彷彿套上了濾鏡的街景寫真；我們也有機會欣賞到那專屬於屋主一家的日常風景。

這幾年來，老房子凋零得愈來愈快。眼見曾拍攝過的房子陸續拆除、翻新，美麗的鐵窗花只能從照片中追憶，我們深怕來不及留下紀錄，更加積極籌備拍攝計畫，也時常在收到鐵窗花資訊後南北奔波驅車前往。然而，這項與時間賽跑的計畫難免失敗。偶爾得知拆卸後的鐵窗雖大致完好，卻淪為市場上哄抬價格的貨物，心中頓感五味雜陳。許多圖案特殊的鐵窗花蘊含著家族的情感，這樣的鐵窗在拆後易主或未經許可下復刻，都將失去原本的意義。每當獲得拆屋的訊息，我們便嘗試與屋主聯繫，希望屋主能保留舊鐵窗。或許老屋顏幾年來的分享起了一些作用，愈來愈多屋主即便面臨老屋翻新，也繼續沿用舊鐵窗，街道上的民居風景也得以保留。

我們在這本書放入全台各地的鐵窗花風景，從幾何、曲線構成的基礎變化型，到寓意吉祥的花卉蟲鳥，透過圖案線條、色彩與背後的故事，勾勒出早年台灣的民居溫度。除了希望顛覆人們對於民居鐵窗的刻板印象，也試圖喚起大眾對日常美學的重視。日漸凋零的老屋裝飾不只鐵窗花，隨著建築型態變遷，若無法與市景相容，即便刻意仿製也未必是最好的選擇。但若能欣賞並進一步珍惜現存的老房子，每一扇歷經時光淬煉的舊老鐵窗花，都將再綻放出最美的老屋顏。

老屋顏

辛永勝　楊朝景

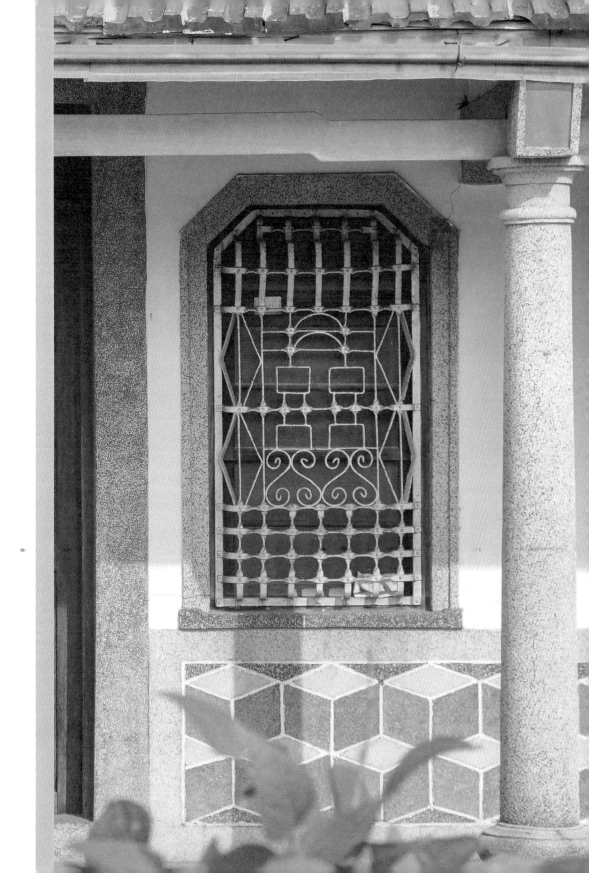

目次 Contents

╳看見鐵窗花

輯一

基隆港合同廳舍八角通風窗

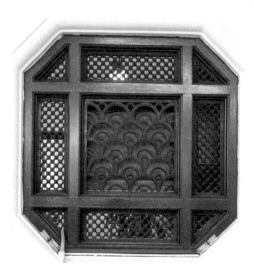

台灣鐵窗花的發展歷程

　　好長一段時間，台灣社會將鐵窗花視為一種不合時宜的產物，導致人們無形中對鐵窗花累積起老舊生鏽、保養不易與阻礙逃生等負面形象。

　　我們從 2012 年起走遍台灣各地拍攝鐵窗花，記錄下許多美麗的窗景，以及逐漸被遺忘的人文故事。希望透過我們的記錄與分享，讓民眾理解老舊並不等同於醜陋；而那些綻放在我們身邊、卻也是最容易遭到忽略的鐵窗花，不僅僅貼近人們的尋常生活，更是展現美感的台灣人文底蘊。

「鐵窗花」的定義

　　所謂鐵窗花，是由鐵工師傅精心凹折的鐵製零件焊接結合所組成，其樣式繽紛多變，一如花園裡百花盛開。在東南亞，例如馬來西亞、新加坡的華人稱這類附加裝飾功能的鐵件為「鐵

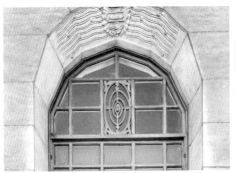

日治時期金融與官方機構的鐵窗花應用，左：原日本勸業銀行台南支店；右：原台南合同廳舍。

花」；而在台灣，凹折鐵花工法大多出現在房屋的外窗上，因此在命名上特別加入「窗」字，以加強鐵花運用在台灣鐵窗的印象。

至於要稱作「鐵窗花」還是「鐵花窗」，這兩個名詞其實都有人使用。傳統建築中的木雕、磚砌，甚至是年節裝飾的剪紙，都被稱作「窗花」；

原日本勸業銀行台南支店建於昭和 12 年（1937），現為台灣土地銀行台南分行。

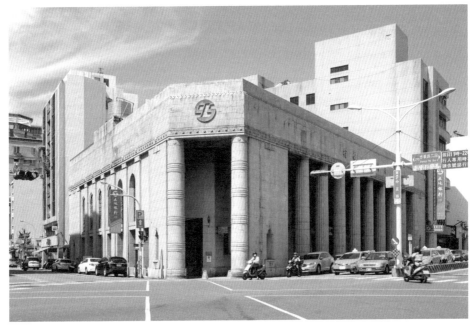

我們將台灣鐵窗稱作鐵窗花，是帶入「鐵製窗花」具裝飾效果的概念。此外，我們在這本書以記錄鐵窗花圖案為主，這些鐵件工藝雖大多為鐵窗，卻不侷限於窗戶，包括樓梯欄杆、露臺、通風孔等處也有類似工法的構件，因此以花字收尾的「鐵窗花」，較符合這些圖案所呈現的面貌。

綜合前述條件，我們將這些「以鐵或其他金屬為主要材料，施以切割、凹折、扭轉、焊接、鉚接等技法組合出具通透性的圖樣，並將之安裝在建築物外觀或內部開口處等，使其具阻擋外侵、安全防護、界定區隔、增加空間、加強支撐、裝飾美化等功能之構件」，統稱為鐵窗花。

「鐵窗花」的發展

鐵窗花運用在台灣建築物的歷史由來已久，日治時期就有應用在當時的官方建築或金融機關的紀錄。至今仍可看到保留下鐵窗花，同時達到防護與美化的案例，例如基隆港合同廳舍內的八角通風窗（1934 年，現基隆海港大樓）、勸業銀行台南支店外側

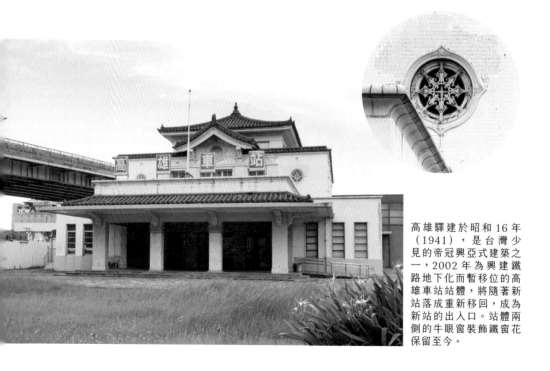

高雄驛建於昭和 16 年（1941），是台灣少見的帝冠興亞式建築之一，2002 年為興建鐵路地下化而暫移位的高雄車站站體，將隨著新站落成重新移回，成為新站的出入口。站體兩側的牛眼窗裝飾鐵窗花保留至今。

鐵窗（1936 年，現土地銀行台南分行）、高雄驛的牛眼窗裝飾（1941 年，現高雄願景館）等。這些鑄鐵欄杆與格柵窗技術運用，逐漸流傳至民間仕紳宅邸，以及各地的老街洋樓、街屋。每每漫步觀察常民住宅的窗台護欄、欄杆、鐵窗等，經常會發現各式鐵窗花的蹤跡。

金門番仔樓上的各式鐵窗花，是建築上抵禦海盜的重要防盜措施。

日本治台初期，許多新建的官方建築上都採用了歐洲建築的式樣，展現作為亞洲第一現代化國家的實力與決心。在這些建築上，鐵窗花的裝飾圖案上也採取如藤蔓、卷草、花卉、S 型渦捲的西洋藝術紋樣；隨著世界建築風潮的演進，注重起繁複裝飾的文藝復興風格，在 1920 至 30 年代逐漸轉變為以線條裝飾塊體的 Art Deco 藝術裝飾風格建築，尤其在 1923 年日本關東大地震及 1935 年台灣的中部大地震後，台灣引進 RC 混凝土的技術加強建築結構，例如彰化鹿港的中山路街屋，在市區改正計畫下拓寬道路，街屋立面的重建便在設計上加入了這些相對簡潔的風格，安裝在上頭的鐵窗花也隨之成為以幾何線條為主的樣式。

同樣在 1930 年代，並不隸屬於日本統治的金門，在不同的政治與經濟影響下，興起一波建築洋樓風潮。當時許多金門人為了討生活離家出海，經由廈門人力轉介至現今馬來西亞、新加坡、印尼等歐洲殖民的南洋地區工作，在當地發跡致富後返鄉興建了金門洋樓。這些東南亞熱帶殖民風格的「番仔樓」，從內格局到外裝飾，中西合璧的外觀迥異於閩南合院建築，雖彰顯其僑鄉事業的成功，卻也引來猖獗的海盜覬覦，因此格外重視防盜設施，其中當然也包括了鐵窗與鐵門。設計上除了沿用歐洲常見於東南亞洋樓鐵窗花上的圖案外，也加入仙桃等東方元素，甚至還可見到青天白日國徽，可想見當時政治氣氛與日治時期的台灣十分不同。

黃輝煌洋樓是金門最華麗的建築之一，擁有多重防盜設計，洋樓正面的鐵窗花也是其一。

　　然而，台灣的鐵窗花歷史一路發展到 1937 年二戰開打後被迫暫時中斷，世界局勢混亂期間，日本政府頒布戰時金屬類回收令，拆除不少原本裝設在民居上的鐵窗、鐵欄杆，徵用為物資材料，許多日治時期建築上的鐵窗花只能從舊照片中追憶。1945 年二戰結束，百廢待舉的台灣島雖仍生產鋼鐵，但多用於戰後重建及國家建設，加上產量有限，民間的應用也相對較少。到了 1960 年代末期，產業發展由農業轉為工業，人民經濟狀況漸趨穩定，並在經濟起飛帶動下，紅磚平房倏地拔高改建為透天厝與公寓大樓；1971 年中鋼成立後，穩定提供市場數量、品質與價格均優的材料，鐵件在建築上的應用也更為廣泛，就此走入尋常民居生活，加速形塑台灣的鐵窗花文化。

　　這時期的鐵窗花以防盜為最主要功能，除了將容易破壞的木門更替成鐵門，也在小偷可攀爬範圍的一、二、三樓窗外裝設鐵窗防範。許多住戶或鐵工師傅在施工時，為了避免鐵窗造形過於單調予人「鐵籠」的聯想，會在鐵窗花上做出各種生動圖案；當中也有不少店屋將招牌、店名、電話，甚至主打商品做成鐵窗花，在防盜及美觀外還可自我宣傳。至於小氣窗與邊窗、窗台護欄或陽台欄杆處的鐵窗花，在房屋的水泥與磁磚立面上運用不同材質，提升整體立面的豐富度，並呈現出更細緻的裝飾線條；此外，台灣戰後建築「樓仔厝」樓梯上裝設的樓梯扶手與樓梯柱等處，極常使用鐵窗花，於 1960 至 80 年代間達到超高的能見度與使用率，成為台灣街道上特殊的建築風景。

「鐵窗花」的消失

對比鐵窗花曾在各處被大量使用的盛況，如今大城市中已經不易找到鐵窗花了。而鐵窗花在台灣逐漸消失的過程，換個角度來看就是一段台灣現代建築與建材演進的歷史。1980年代末期開始流行的不鏽鋼，一掃老鐵窗花易生鏽、需要常油漆的缺點；許多安裝屋齡約二十年左右的房子，也趁著進行立面磁磚脫落與水泥老化等保養工程時，一併將黑鐵鐵窗更換為不鏽鋼材質。不鏽鋼門窗大多採水平垂直的柵格框架，線條間直接焊接固定，不易於不鏽鋼條上施以手工扭轉、凹折等加工，因此很少見到如舊鐵窗時代豐富的圖案呈現。在當年搶快求新的進步社會腳步催趕下，不鏽鋼鐵窗在防盜與保養功能上大幅提升，施工也簡便快速，在民間相當受歡迎。

1998年都市更新立法，以及遭遇九二一震災的房屋重建，各縣市加快推動都市更新腳步，台灣的民居與街道建築風貌又再一次翻新，樓層數更高、量體更大，新建大廈主打現代設計，各種新研發的保全與警報設施功能，讓小偷再也難以從高樓窗戶進入住宅。因此，以防盜為主要功能的鐵窗自然而然從建築中遭到淘汰，除了大樓圍牆與住戶因隱私所加設的開放欄柵，鐵窗花老屋的時代在建築史上可說走到了尾聲。

除了建材演進造成鐵窗使用生態改變，一般人對鐵窗的負面觀感也是鐵窗花逐漸消失的主要原因之一。

有些人公開撻伐「都市鐵牢」醜化市景；然而，我們在全台各地蒐集到的各式老鐵窗花，證明了鐵窗花才是呈現台灣老屋美感的重要元素。反

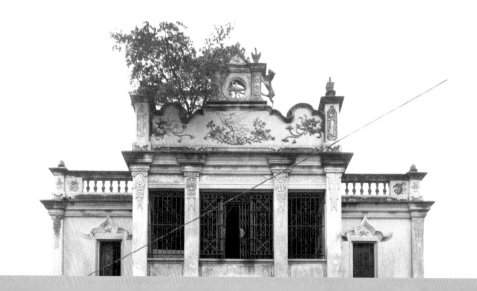

而是到了現代，才成為牢籠般單調的鐵窗欄柵。文學作品以「鐵窗人生」形容受刑人的牢獄生活，並非意指住在裝設有鐵窗的家裡就像在坐牢；事實上，即便在現代的監獄裡也能見到美麗的鐵窗花。例如嘉義舊監獄的會客室中就有花朵造形的鐵窗花。

另一個反對安裝鐵窗的聲音，則是對於急難時逃生的關切。不可諱言，鐵窗的確可能讓災難發生時多了一層阻礙，所以很多屋主會在鐵窗上預留插銷與逃生門，並定期檢查保養。儘管老屋上的鐵窗可能增加逃生難度，平時卻也是一家人的防盜屏障。其實防災、防盜措施做得再多仍難以萬全，更重要的或許在於鐵窗鐵門的防鏽保養、緊急開關定期防阻檢查，以及逃生路線的規畫淨空等事項。家家戶戶的防盜與逃生並非矛與盾，而是一種審慎權衡的關係。

每個人都擁有追求居住環境樣貌的權利。老屋的拆遷有其原因，想保留再運用的人不少，但若拆除改建後能延長建築生命，提升居住品質，那麼一般民居要改建又有何不可呢？遇到因房屋改建須拆除舊鐵窗花的情況，身為局外人的我們雖備感可惜，也只能期盼屋主在不影響居住安全與逃生下，盡量留存下獨具特色的鐵窗花。而將原屋拆除的鐵窗花改造為室內隔間，或是新傢俱的構件，也將是持續記錄這半世紀台灣好故事的重要媒介。

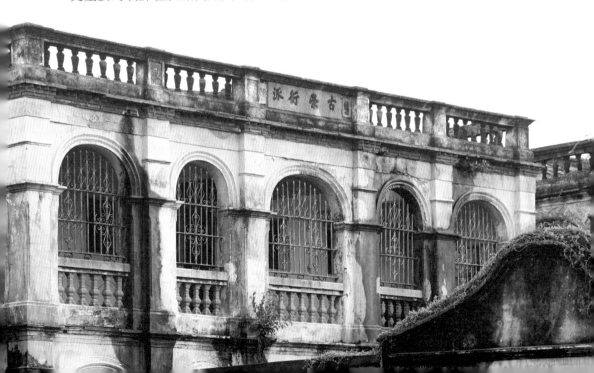

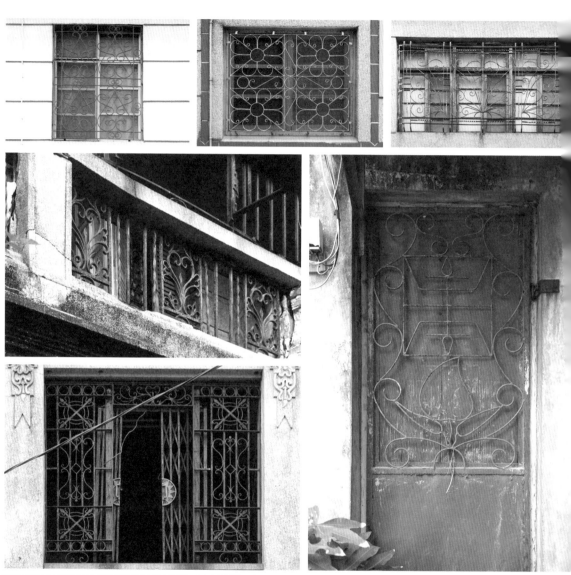

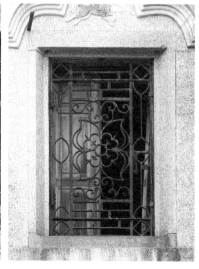

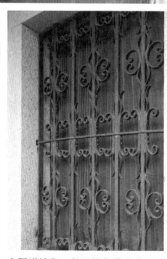

金門洋樓與一般民居的鐵窗花

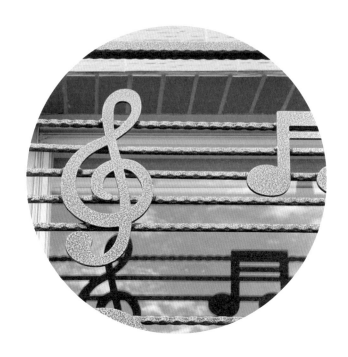

鐵窗花的原料

「鐵窗花」顧名思義，主要是以鐵作為材料。二戰後，台灣各地因戰爭轟炸受損嚴重，加上短期內重建物資生產極有限，大型鋼鐵廠生產的鋼鐵多用於戰後重建的主要建設上；規模較小的電爐煉鋼廠則以生產民間用鐵為主，包括曾在高雄港快速發展的拆船業所產生的大量船體廢鋼料等等，都是小型煉鋼廠的主要原料來源。

電爐廠製作時，加入碳與鐵水加熱電煉出鐵胚、鐵管，經過軋製成鐵板、鐵條後，便是下游鐵工師傅用來製作鐵窗花的材料，民間也俗稱「OT」或「黑鐵」。因含碳量相對較高，而且容易生鏽，外層都還需加入防鏽處理的工序，以延長使用壽命。鐵的生鏽是一種氧化反應，而氧化反應的兩個要素就是氧氣與水；也就是說，只要杜絕氧氣、水兩大氧化要素和鐵接觸，即可達到防鏽效果。早期的防鏽處理會在鐵窗花表面塗上紅丹漆與表面油漆，紅丹漆與鐵材咬合性佳，與

鐵材接觸不易脫落，可作為防止鐵材與空氣直接接觸的底漆；表面油漆則是用來隔絕水分與鐵接觸，並有多種顏色供屋主挑選。

除了上漆，工業上也有透過電鍍防鏽的方法。在黑鐵外層電鍍上鋅，讓鋅接觸空氣氧化後在外表自然形成一層保護膜，阻絕空氣接觸到內層的鐵。鐵窗花的線條接合處大多採焊接法，不過，由於鋅的熔點遠低於鐵，電鍍焊條的瞬間，高溫會讓鍍鋅層氣化而產生氣孔，甚至無法黏接；若先將連接處的鍍鋅層磨除再焊接，日後

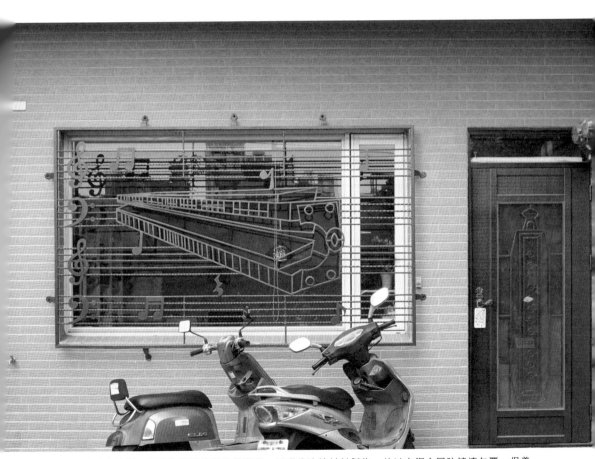

音樂教室特製口風琴與樂譜的鍛造鐵窗花，以現代防鏽材料製作，並以古銅金屬防鏽漆包覆，保養方便也增加使用的年限。

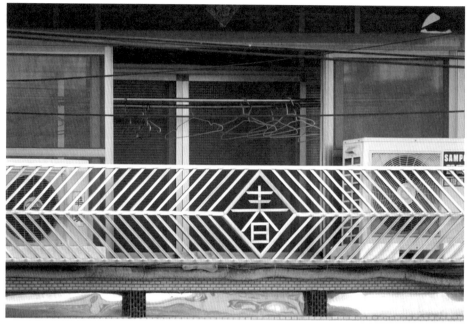

1990 年代台灣的主要民生防鏽材料為不鏽鋼，圖為不鏽鋼製成的鐵窗花。

在接縫處還是可能生鏽，而且鍍鋅黑鐵價格遠高於傳統黑鐵，儘管防鏽效果很好，但用於防盜鐵窗花上，對於一般民眾負擔較重。

一九九〇年代的民生防鏽材料，除了鍍鋅黑鐵，主要還是不鏽鋼。不鏽鋼是在製程中加入不易氧化的鉻、鎳等元素的合金金屬，價格雖比傳統黑鐵稍高，卻比鍍鋅黑鐵便宜許多，又沒有鍍層脫落後生鏽的風險，防鏽與價格的性價比較高。當時正逢台灣工業走入自動化的時代，費時耗力的手工鐵窗花已不符成本，鐵工廠也大多以不鏽鋼條鋼管直接裁切、焊接製成鐵窗；再加上不鏽鋼材質堅硬，延展性不如一般碳鋼，不像黑鐵容易折出各種造型，因此少見特別繁複的窗花樣式。

許多新建屋主也普遍使用新材料。尤其對於一些中古屋屋主來說，趁著改建或增建的機會，把氧化生鏽的鐵窗花替換成新穎明亮的不鏽鋼窗，不僅為二、三十年的老屋改頭換面，也簡化了日後的保養程序。新鐵窗雖名為不鏽鋼，但並非完全不會生鏽。這裡要提醒讀者在保養上還是要定期刷除氧化層，以免加速生鏽；其次是鋁製門窗，也是不易生鏽的門窗材質，現今多以鋁合金作為氣密窗與隔音窗，製程上透過模具灌製而成。不過開發款式因模具成本受限，所以也很少出現特別的圖案。

以防鏽材質製作的「新」鐵窗花

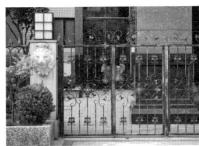
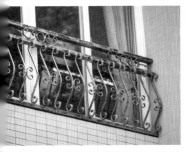
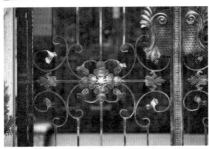

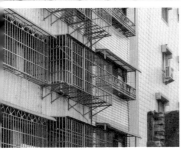
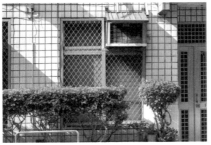
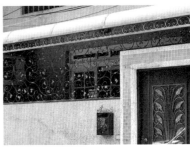

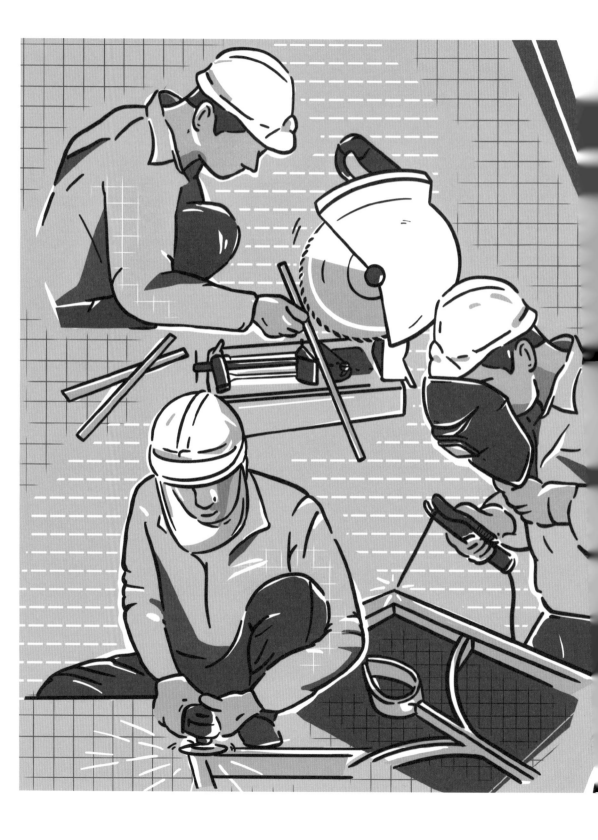

材料類型與製作流程

　　僅僅透過形狀的變化，相同的原料就能出現截然不同的效果。這種效果就如同中餐廳裡的各類麵食，寬麵、細麵和麵疙瘩同樣以麵粉製成，卻因粗細形狀差異，經烹調後口感層次皆有微妙的不同。同樣地，從鋼鐵廠進貨的鐵材也有很多形狀供鐵工師傅選擇。以鐵窗花為例，坊間常見以扁鐵條作為材料，工廠將 1 台分厚（約 0.3 公分）的鐵板，切割成寬約 6 台分的扁鐵條，這種厚度的鐵條便於鐵工師

傅凹折施作，並經焊接組裝後達到防盜所需的強度。此時，鐵窗花的外型線條變得纖細輕盈，也減輕了窗景前的視覺壓迫感。

　　扁鐵條適合勾勒鐵窗花的線條與曲線，即使面臨特殊的幾何造形時，也有變通的方法。若想做出圓形，可將扁鐵條直接繞折成形，也可以依所需管徑切割圓鐵管運用；圓形鐵條也是鐵門窗上常見的材料，運用不同直

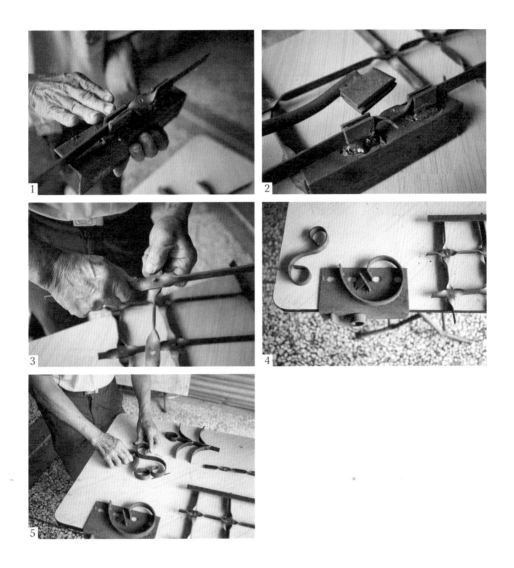

已退休的林師傅為我們解說過去製作
鐵窗花的工具：
1 2 3：鐵窗經緯接合處常運用的扭
轉技法，將鐵條左右兩側固定作為抗
力點，並以自製扳手將扁鐵條扭轉 90
度，中間再以鉚釘固定。
4 5：用來凹折渦狀鐵窗花的模具。

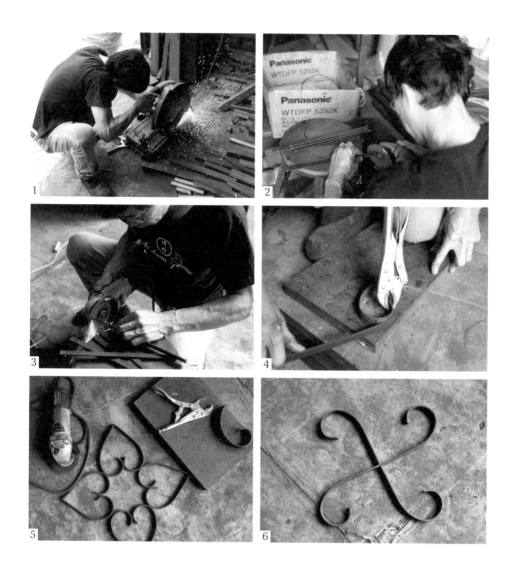

阿文師為我們展示鐵窗花的基本作法與流程：
1 切割適當長度的鐵條。
2 3 將鐵條兩邊磨平以免割傷，也讓尺寸更精確。
4 順著模具凹折出鐵窗花的基本單元。
5 6 7 基本單元可排列出不同的多變圖案。
8 將排好的圖案焊接固定。

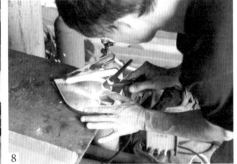

8

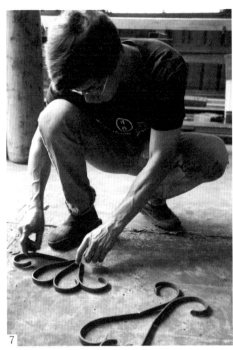

7

徑的圓鐵條，即可巧妙呈現鐵窗圖案線條的粗細變化；同樣的道理，方形鐵條也適用於鐵窗花設計。從居家安全的角度來看，厚實的圓、方鐵條相較於扁鐵條更不易遭到破壞。即便因材料厚度限縮了能呈現的圖案細節，也為重視功能性的屋主提供另一項選擇。整體來說，如果將鐵窗上的鉚釘視為「點」、鐵條為「線」，構成「面」的邊框就是鐵窗花與房屋窗框之間的重要連接。鐵工師傅在運用上，在便於凹折直角的扁鐵之外，還能以其他形狀鐵條製作的鐵窗，透過角鐵協助勾邊，充分展現對用材的靈活度。

前面提到了中餐廳的麵食，我們應該都能理解，即便各家餐廳的麵食種類（形狀）或口味南轅北轍，餐廳的烹調設備、流程並不會有太大的差異；真正美味的關鍵，還在於主廚那一點巧思。而早年於各地盛開、蓬勃發展的手工鐵窗花，也可從鐵工師傅

不同的巧思,將製作流程歸納為以下幾個步驟:

（一）鐵工師傅接獲訂單後,前往施作處進行丈量,依屋主指定或自行構圖設計。

（二）備料後,使用鐵剪、金屬切斷機、手持砂輪機等各種機具,將鐵條切割為所需的長度,再以萬力夾、扳手固定於各種卷條模具的抗力點,施力將鐵條凹折後排列組合。

（三）最後於線條交接處電焊或氬焊,連接成鐵窗花的圖案。

（四）另一種製作方式是扭轉法,在水平與垂直線條交接處前後 20 台分（約 6 公分）處,將扁鐵條扭轉 90 度,並於中心點以電鑽鑽孔,透過螺絲或鉚釘來鉚接經緯線條。扁鐵條經扭轉後線條細面轉寬面,十字扭轉處看起來就像一朵朵四瓣小花,也是一種圖案。由扭轉法製作而成的鐵窗,單獨使用即可達到基本的防盜需求,還可以搭配花卉、文字等各式圖案焊接組合,為台灣鐵窗花最常見的技法之一。

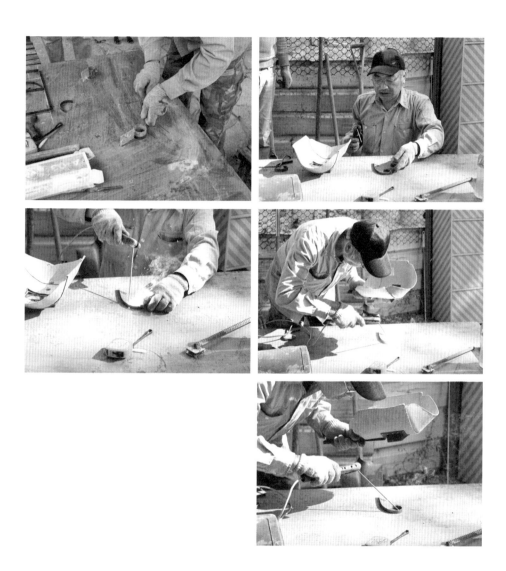

除了訪問師傅，我們也實習了鐵窗花的製作。圖
為高師父教我們練習電焊的過程。

✕鐵窗花綻放

輯二

OLD HOUSE FACE

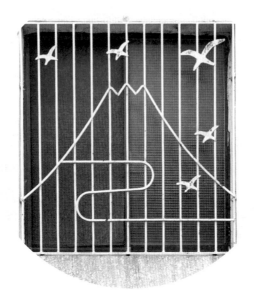

山形

奇峰羅列，尋常家宅的窗上風景

我們在經營老屋顏粉絲頁的過程中，除了定期分享圖文，也時常收到網友來訊分享，告訴我們這些樣式各異的鐵窗花如何吸引了他們的目光。或許他們也和我們一樣，經歷了一場記憶甦醒的旅程——透過一扇巧遇的鐵窗花，開啟了那回憶的門窗。

想起第一次注意到山形的鐵窗花，

是在一股難以言喻的熟悉感下不由得駐足欣賞。當時不曾多想停下來欣賞的原因，卻在日後返鄉途中找到答案。回家的路上，車輛沿著兒時通學路線行駛，巷口傳承三代的雜貨店前，仍是鄰里間棋局對弈的格鬥場，對街西藥房褪了色的招牌也彷彿數十年不變。此時映入眼中的，是老屋側牆上那將被石蓮花淹沒的山形鐵窗花，以及兒

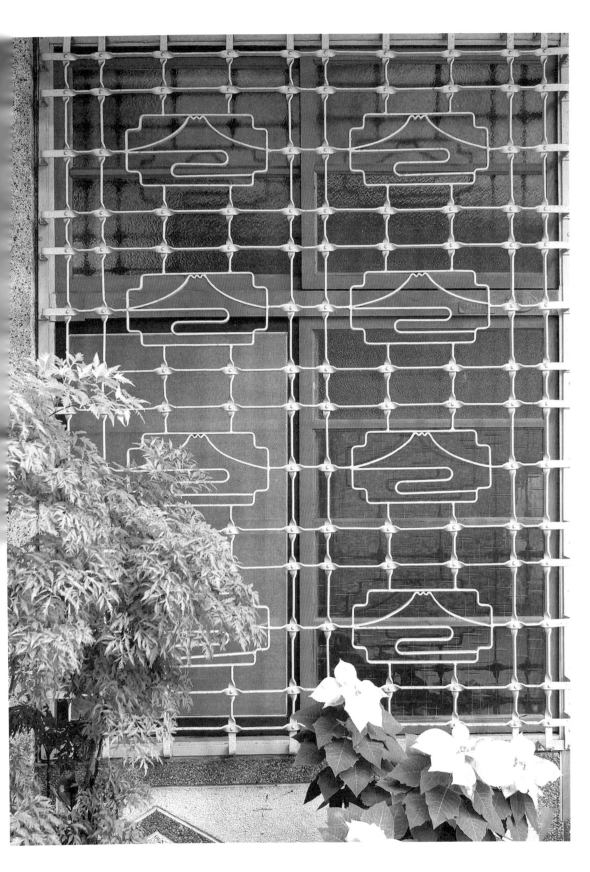

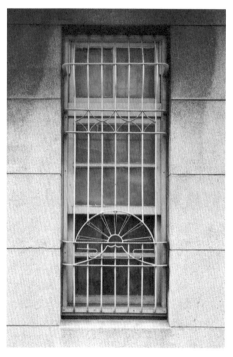

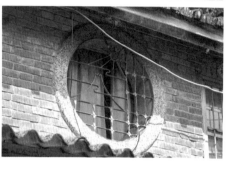

同樣是山形鐵窗花加上太陽，
卻呈現出截然不同的風格。

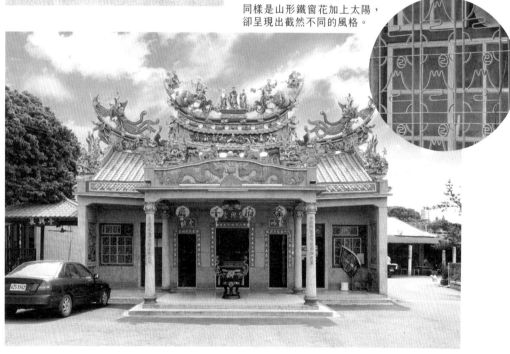

時曾在窗花下嬉鬧的自己。原來這就是那股難以言喻的熟悉感源頭，原來這就是童年的鐵窗花。

　　時間的魔力悄悄地讓人遺忘燦爛的童年；然而時間也造就了鬼斧神工的大自然，數十億年來在地表上折疊推擠而出無數山脈，人類因而謙卑於自身的渺小；山林中豐富的資源則供養了無數生命存續，為大地的寶庫。高山，也就此成為各地域文化上備受敬畏與崇敬的對象，人們將其偉大投射在文學、山水畫、浮世繪等藝術作品中。

　　在鐵窗花的世界，高山的形象常用在房子的鐵窗、柵門圍籬、欄杆、樓梯扶手等：以單線勾勒對稱的山頂與山坡輪廓，S形線條盤於半山腰上形成山嵐雲霧，置於山坡下方則為河流，兩條凹折線構成一幅山河雲水的畫作。有別於其他造形的鐵窗花，山形鐵窗在製作上構圖相對簡單，所需鐵材也較少，不僅為鐵窗師傅省下工時，也替屋主降低材料費用。

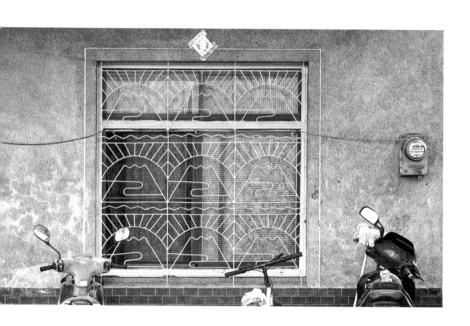

　　這幾年的記錄與訪問過程中，我們發現台灣屋主對自家山形鐵窗最常見的詮釋，更多是日本的富士山。富士山擁有終年積雪的山頂，兩側山坡對稱有如倒懸的扇子，是一座造形識別度極高的世界遺產名山。它不僅是代表日本的重要符號，也以鐵窗花的面貌現身台灣民居。在長達半世紀的日治時期影響下，受日本教育的老一輩人總習慣在對話中穿插幾句日語；也許出於同樣的理由，那些非順應時下仿日流行而新製、造形單純對稱的山形鐵窗花，就此成為靜靜守護屋主超過半世紀的「富士山」鐵窗花，並成為展現台灣元素的美麗街景。這樣的街景常讓許多訪台的日本遊客大嘆驚奇，因為「富士山」鐵窗花即便在日本當地也相當罕見。

對開大門也可用山形意象展現氣勢。

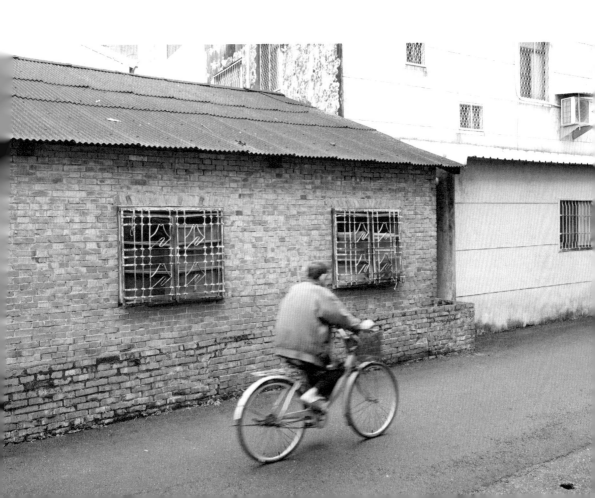

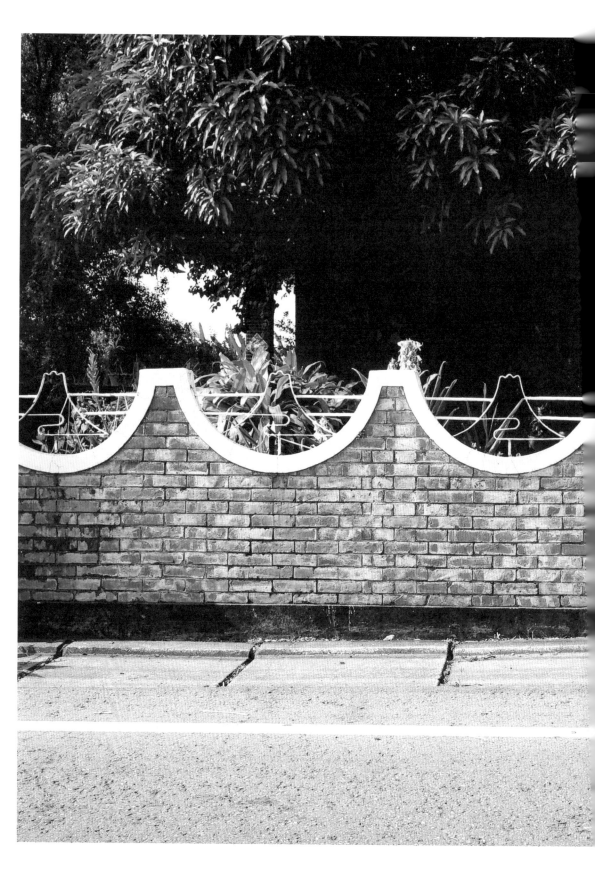

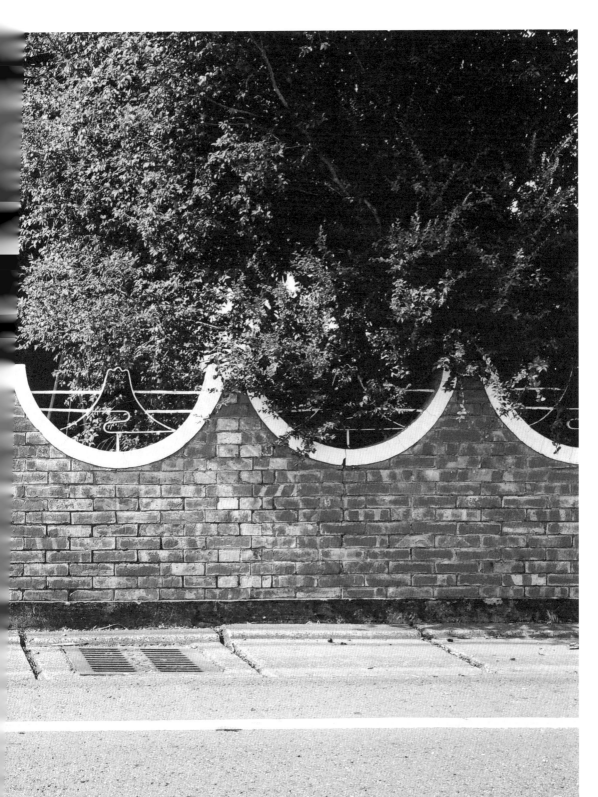

山形鐵窗花與紅磚牆造形一致，彼此巧妙呼應。

客家三合院的洋風拱窗上加上了東方色彩的高山
祥雲意象，都是東西折衷的融合表現。

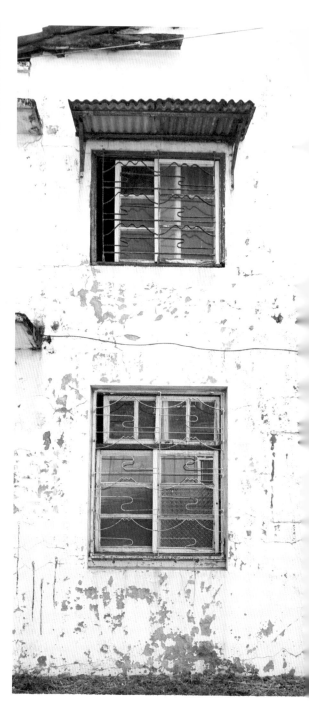

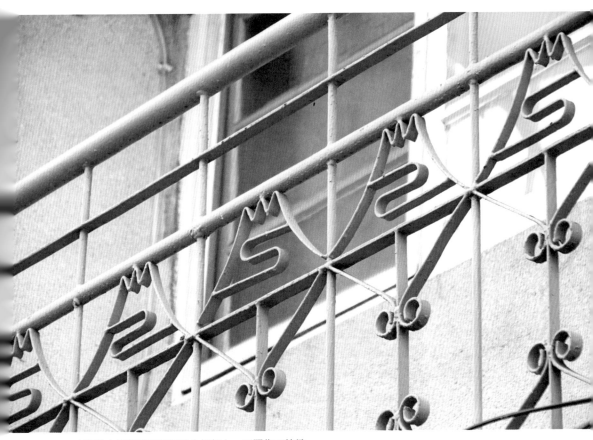

小巧的山形鐵窗花用在陽台欄杆上,更顯作工精緻。

　　不過在一些以山為名或附近有高山的地區,有時屋主並不會將家中的山形鐵窗花解讀為富士山,而是阿里山、玉山、大霸尖山等等。有趣的是,儘管這些鐵窗花與當地山景的相似度並不高,卻顯示出居民對於以鄰近山峰作為家園象徵的認同感。我們曾多次在講座上與讀者分享這些「山景」,不少眼尖的讀者總能從牆邊招牌推敲出這些鐵窗花的拍攝位置;但更多時候,讀者會將自己的成長經驗投射在窗花上,那些曾爬過、嚮往的山名也紛紛脫口而出,頓時揭開一場高山命名大會。

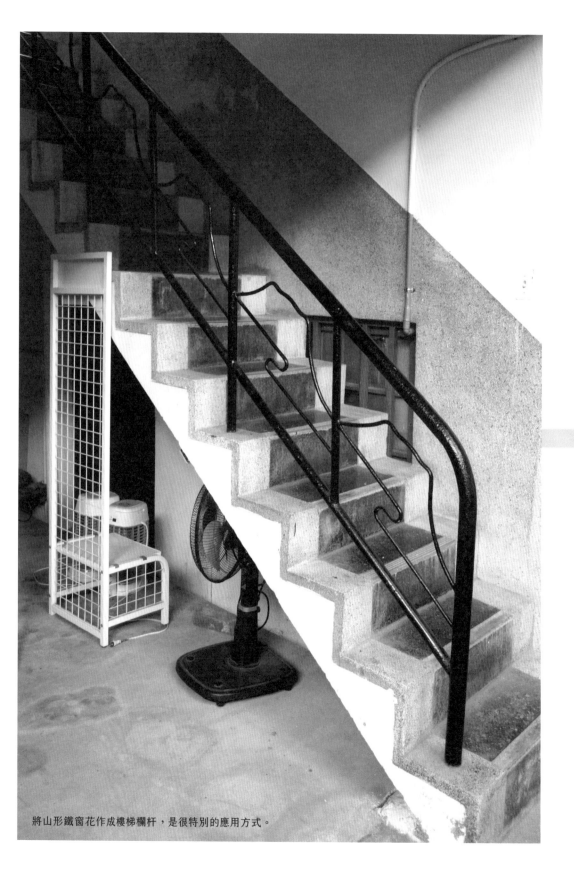

將山形鐵窗花作成樓梯欄杆，是很特別的應用方式。

鐵窗花的世界沒有標準格式。山形鐵窗花會衍生出許多變化，例如山頂的線條或圓或尖；山坡的陡峭程度如同真實山巒般變幻莫測；山的本體造形因鐵工師傅手法而異；各式配件也具畫龍點睛的效果，例如結合山頂的日月星辰、林木與度假小屋等，甚至予人彷彿置身於阿里山的幻覺。只見鐵工師傅的巧手一揮，小房子變成帆船、平靜的晨霧成為動感的波浪，山海合一的豐富場景更讓人聯想高雄哈瑪星的夏日風情。

從造形構成的方向解讀，山形線條簡潔，不管將圖案放大或縮小都不致造成施作困難，而且焊接處較少，因此在門窗上的運用相當廣泛。中、南部地區大多以山為主題，不過山也常是配角，例如雲林、嘉義多處合院建築中的花瓶鐵窗上便點綴山形圖騰，呈現「花開富貴、平安長壽」的吉祥寓意；此外寺廟、民宅的基本線條欄杆上也常見幾座小山與壽字，為素雅的造形添上些許變化。

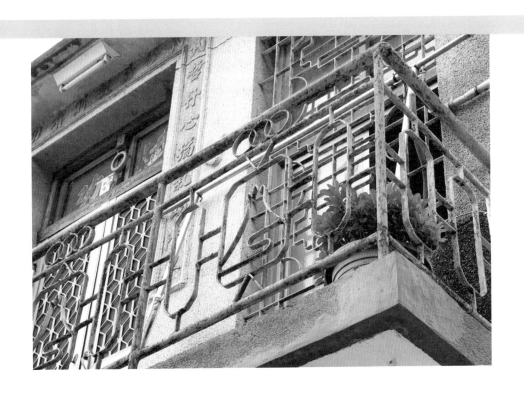

鐵窗花難道只能勾勒出古典素樸的圖案？千萬別讓這些刻板印象澆熄了尋覓漂亮窗景的期待。我們曾在實地探訪的過程中，發現山形鐵窗花上結合飛機的特殊案例。那時正好過大中午，熱情的鄰居喚醒了乘涼午睡的老屋主，揉著惺忪睡眼的老先生對我們說：「這棟兩層樓房子差不多五十多年前蓋好，剛好跟我的小女兒同年。」我們好奇詢問窗上飛機的典故，老先生笑說：「別看房子只有兩層高，當年可是這附近的第一高樓，就像現在台灣最高的 101 大樓。因此為了讓房子更美，師傅幫我們做了當年最時髦的飛機。」推算時間，1960年代恰逢台灣引進噴射客機推廣跨國旅行，當時搭飛機出國是很時髦的事。鐵窗上的圖案間接見證了台灣的航空史，而自家鐵窗花獨特的構圖，也滿載著屋主的夢想與人生故事。

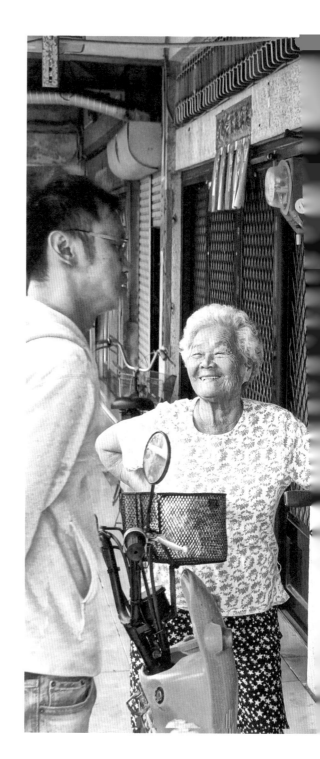

山形鐵窗花上的噴射客機，其製作年代見證了台灣航空業的發展。

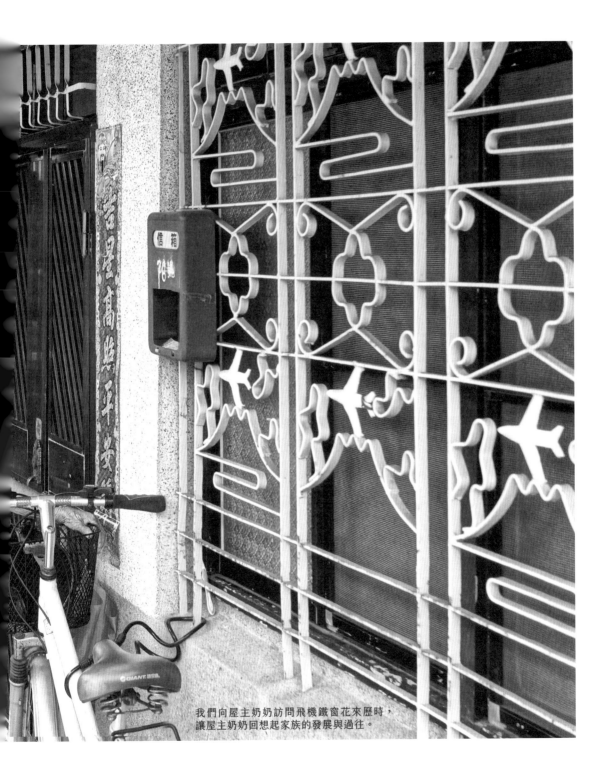

我們向屋主奶奶訪問飛機鐵窗花來歷時，
讓屋主奶奶回想起家族的發展與過往。

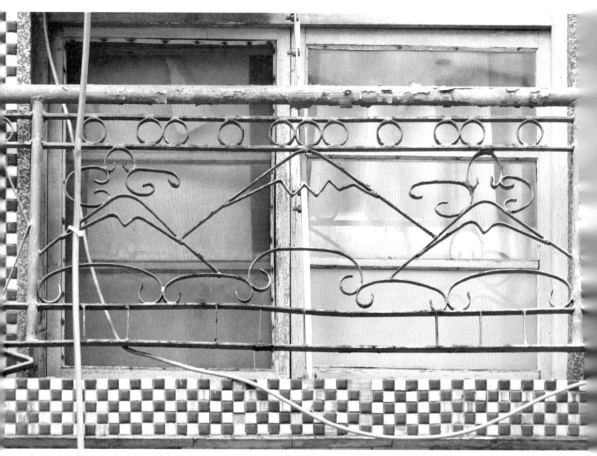

皚皚白雪,雲霧繚繞,呈現如幻的群山美景。

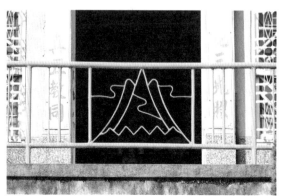

高聳入雲的壯闊山巒,保佑著家園可如
其永保穩固。

最經典的山形鐵窗造形，雖在台灣，卻常被稱作「富士山」。

　　山是大地的母親，孕育生物，並使其延續。它在地球上悠遠的存在令人敬服，而人類的敬畏也轉化成文化上的崇敬，並延伸到建築中。像是依山峰造形命名的屋頂構件，例如山牆或山頭；或以雕刻、壁畫等形式裝飾於廟宇民居中的高山圖等等，想必有將這股永久穩固、難以撼動的精神，化作對建物本身與使用者的祝福。鐵窗花的山形，不僅以優美的線條表現畫作般的美感，抽象意涵上也賦予房子來自內心的祝福，甚至加入異國文化詮釋，直至今日仍是最經典、也是吸睛度最高的鐵窗花造形。

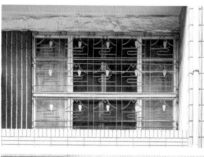

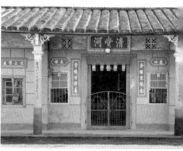

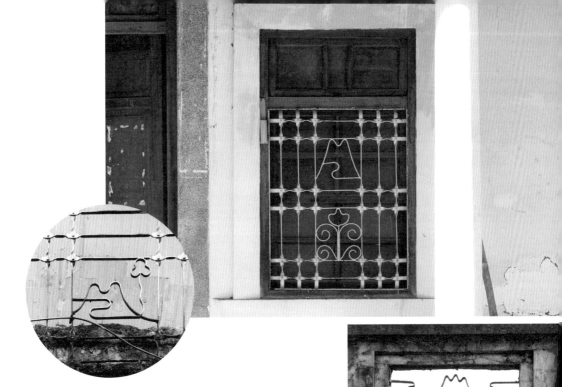

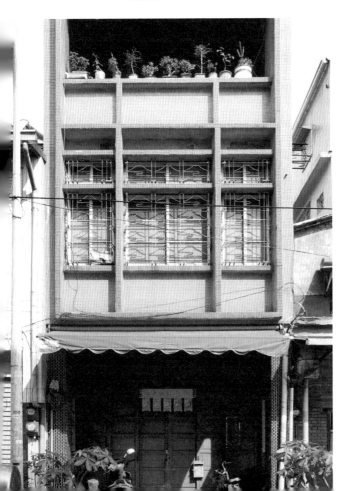

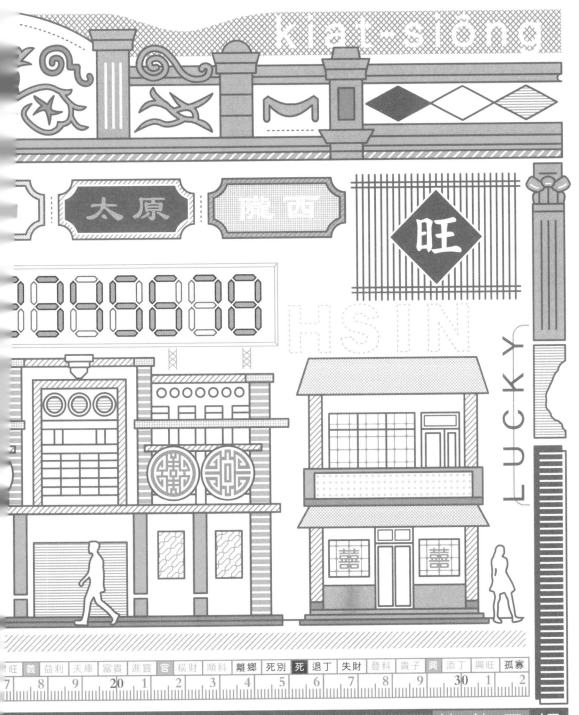

旺	義	益利	天庫	富貴	進寶	官	橫財	順科	離鄉	死別	死	退丁	失財	登科	貴子	興	添丁	興旺	孤寡									
7		8		9		20	1		2		3		4		5		6		7		8		9		30	1		2

林何高羅宋唐曹許鄧馮袁於董蘇葉呂楊

文字

記錄與傳達，承載滿滿故事的鐵窗花

看著師傅所凹折出的文字鐵窗花，上頭那充滿手感的線條，不禁讓人回想起以書信、卡片往返，上頭全是手寫字，E-mail 也還未充斥我們生活的小時候。課堂上，老師總說字跡反映人的個性：寫字方方正正的人較中規中矩、龍飛鳳舞的則大多奔放隨性。的確，從前上課偷傳小紙條，只要看筆跡就知道是誰傳的，確實認字如認

人。早期的電視節目字幕都是好看的手寫字，而那時也恰好是台灣手工鐵窗花盛行的時代。

鐵窗一如稿紙，窗上的文字風格也像手寫字一樣滿是個性。不論是在框架中以扁鐵凹折焊接、展現流暢線條的鋼筆字；將鐵條窄邊相連，勾勒出好閱讀的明體字；或是將鐵條換個

文字鐵窗花在民居裝飾上可最直接表達對家族的祝福與期許。

方向，改以鐵條寬邊向上的粗體字……這些都需要仰賴師傅精湛的鐵工技藝。就像我們在包裝設計時，得考量字體與商品性質的協調感；而具家族傳承的文字與詞彙，也更需強調傳統與穩重的視覺效果。毛筆字即為早年慣用的字體，大多用於家族堂號及姓氏，由聯彩店主寫下所需用字，再將鐵條凹折出空心字，在鐵板上切割取得實心文字構件。實心字予人穩重踏實的

印象、鏤空字則線條輕盈且穿透感強，而不論用中文或英文字融入整體畫面皆十分協調，低調卻不失細膩。

除了手工凹折鐵條或切割鐵板而成的鐵窗字，我們在台南山上區民宅也發現以油

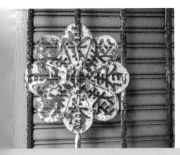
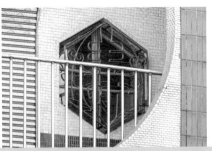
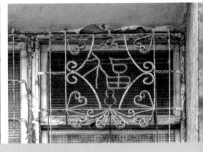

壓衝模工法壓出的春字花。鐵工師傅在鐵板上以模具壓出鏤空春字花瓣，衝模餘下的春字筆畫則另外焊接在窗上其他位置，一如刻印時的朱陽與白陰，在同一面鐵窗上同時呈現虛與實的春字，絲毫不浪費材料。

　　鐵窗上的文字還可透過筆畫拆解，使用與四周圖案、線條相同的模具製作，再逐一拼組成字。以台中黃宅為例，騎樓裡的九宮格鐵窗採橢圓形、C 字型及尖頭鐵條構成，如果沒有細看，可能不容易發現畫面中央由相似線條構成的「黃」字；這類型作品也能達到更高的畫面協調性。反過來說，如果只在基礎型中填入文字，用以滿足傳遞訊息或趨吉避凶的目的，風格上也將更有彈性。例如高雄旗山民宅窗上的「囍」字，下方的「口」改為愛心圖案，增添喜氣與幸福感；常見的福、祿、壽、喜（囍）等文字除了仰賴手工凹折，材料行也開發出公版

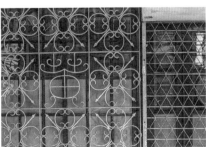
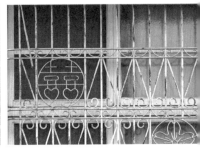

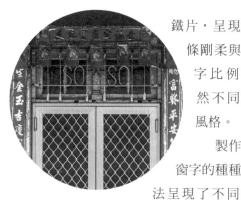

鐵片，呈現線條剛柔與文字比例截然不同的風格。

製作鐵窗字的種種工法呈現了不同的視覺風格，而文字本身的內容也具備記錄、傳遞訊息與表達情感的功能。

大多數人在面對老建築上的文字符碼時，習慣以時下的觀點和邏輯來閱讀，例如老招牌上的手寫店名該由左至右、或由右至左閱讀，鄉間紅磚外牆上的精神標語來反映當時變動的政局。民居裝飾上也常融入文字的設計，偶爾可在洋樓立面或鄉間合院裡發現洗石子或磁磚拼貼成的姓氏、詞句，中文之外，不少也使用英文。我們在高雄路竹一個舊聚落中，發現很多房

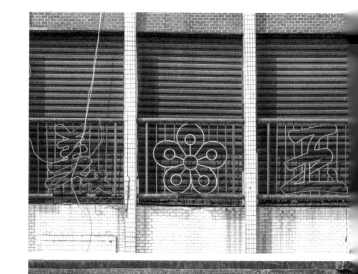

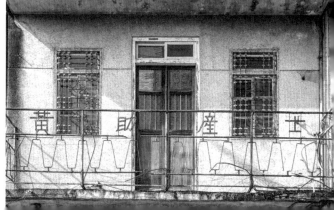

上：聚落中有許多作為「蘇」姓代表的 SO 鐵窗花。
右：作為店名招牌的文字鐵窗花。

代表年代的「一九九八」與用片假名拼出的台灣姓氏發音。

屋的欄杆或鐵窗上都做了「SO」的字樣。拍攝過程中一位阿嬤前來關切，我們向她解釋拍攝是為了記錄老屋，阿嬤就親切地帶我們去拍攝附近的老洋樓。當我們看到山牆上泥塑出「蘇」姓字樣，並聽阿嬤說住附近的人都是同姓親戚時，立時醍醐灌頂恍然大悟。

原來我們在路竹舊聚落常看見的「SO」鐵窗花，都是「蘇」的台語羅馬拼音。

有些屋主也會用文字鐵窗花進行「記錄」。比如房子的建造年分，我們看到高雄旗山一間民宅欄杆上焊接的「一九九八」字樣時，原本是這樣

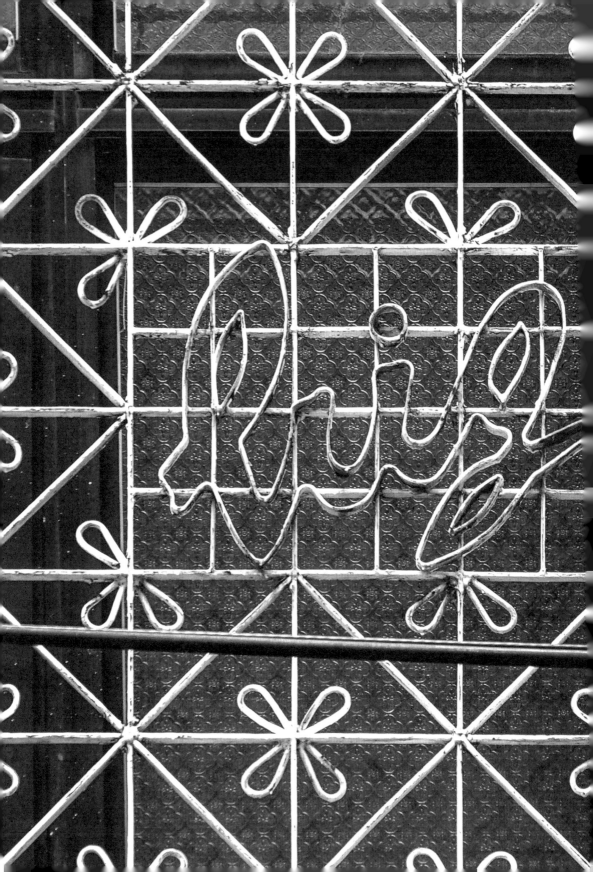

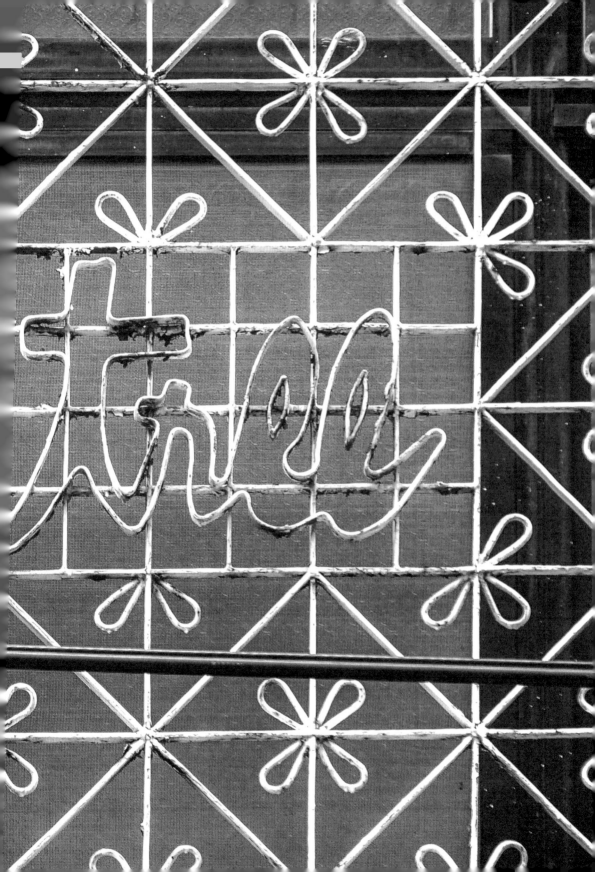

猜想。這間民宅的二樓欄杆上，在容易辨識的數字之外，還焊接著一些看不懂的鐵條文字。不過民宅大門深鎖，我們只好先向鄰居請教，或許能解開難題。鄰居仔細端詳上頭的欄杆後說：「屋主不住在這了，偶爾還是會回來，但我從來沒問過他符號的意思，也看不懂。」話才說到一半，他突然跑到馬路上把一輛摩托車攔下來，指著那位騎車的阿公對我們說：「你們想知道的話直接問屋主吧！」。

「實在太幸運了！」我們快步上前向阿公說明來意與詢問。我們意外「巧遇」的屋主說，三樓欄杆上的「一九九八」，指的並不是房屋建造年分，而是改建加蓋三樓鐵皮屋的年分；至於二樓圍籬欄杆上那些讓我們最好奇的「神祕符號」，則是日語的片假名。屋主阿公將當時四位鐵工師傅姓氏的台語發音，以日文拼出，作為對師傅協助改建的謝意與紀念。建築上的文字裝飾通常源自屋主熟悉或

當代的語言，台灣歷經殖民統治，對
社會文化的影響也深深展現其中。

　　有些文字鐵窗花會將筆畫轉化成
藝術性的線條，融入整體構圖中，建
構出如字如畫的協調感。屏東民居的
一扇圓窗中，崁入一個壽字，環繞壽
字的部分，則填入篆書文字的線條，
拼成一幅「花好月圓人壽」的文字鐵
窗花。我們費了好一番工夫才辨識出
這幾個字，也從中充分感受到這扇窗
從字意到窗型設計，所給予這家人圓

滿的祝福。我們在走訪時忍不住想，
文字鐵窗花是最容易解讀、卻也最難
解讀的類型。容易辨識的例如商標、
店名或電話的文字鐵窗花，還可查詢
網路黃頁後比對確認；不易辨識的像
是因年久生鏽以致筆畫脫落、線條太
抽象，或是國外語言等等。盯了半
天仍毫無頭緒、難以理解文字鐵窗花
的含義時，實在叫人苦惱；直到茅塞
頓開的瞬間，那股從頭頂灌到足底的
通暢淋漓，則讓人不住大呼「原來如
此！」。

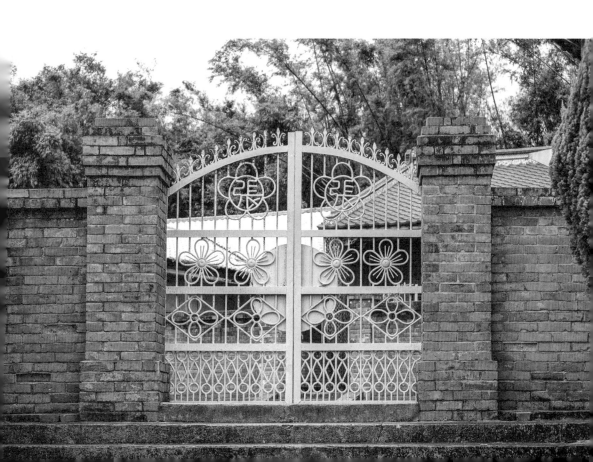

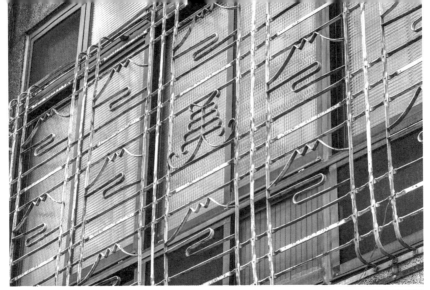

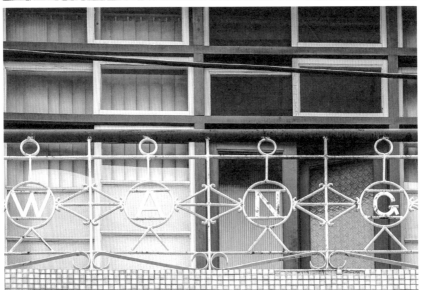

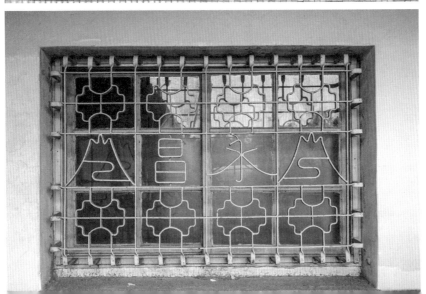

早年房子的定義並非只是
投資「物件」，更是凝聚眾人情感
的「家」。也因此，人們在山牆、鐵窗上
特製姓氏，表達的正是對家的重視。我們有時
可以從閒置的老房子上，看到被遺留下的文字，
並透過鄰居的分享與之後蒐集資料，拼湊出當地
的舊時樣貌。鐵窗上的文字不止於裝飾，也默
默留下了時代的印記，欣賞文字鐵窗花的同
時，也將挖掘出更多當地風俗民情，
以及屋主教人津津樂道的人生
故事。

空間印象

葫蘆裡賣什麼藥，看鐵窗就知道

俗話說「路長在嘴上」，我們時常以半計畫的方式旅行台灣，出發前透過線上地圖簡易安排路線，到了每個陌生城鎮總有看不完的住居風景，倘若迷失方向，便向當地人請教，以傳統而直接的方式問路，不只能有效率地找到目的地，偶爾也能在言談間了解更多當地人文風景。就像求學時期，每個學生在考試前都有自己的背誦心法；許多長輩在記憶時，也喜歡以商家、街景特色來取代生硬難記的路名，這是一種專屬於當地人的貼心。因此我們每回問路時，只要得到「走到盡頭看見紅磚牆左轉」、「有一朵花的藍色鐵門」等圖像思考式的回答，即便再隱密的鄉間小道，也能很快找到位置。

累積不少這樣的問路經驗之後，我們發現，具特殊造形、裝飾的建築物確實更令人印象深刻，吸引路人目光的同時，也能招攬生意，因此當年商家都願意投入更多心力打理門面。從許多閒置老屋上頭的裝飾，不難看出數十年前的意氣風發，舉凡油漆粉刷、磁磚鋪面，以及鐵窗花的圖騰，都可能蘊藏著老屋原用途的線索，這就像一面遭人遺忘塵封的老招牌。然而，怎樣的建築空間需要訂製特殊樣式的鐵窗花？屋主是不是想藉此傳達任何訊息？首先，早年大圖輸出等數位印刷技術尚未普及，招牌製作皆仰賴手繪或人工壓克力切割。對於兼具商業行為的空間而言，若能在房屋落成前，便將「招牌元素」融入裝修，即可一舉兩得，這也是造就台灣老屋面貌十分多樣的原因之一。我們直至今日仍可在老店外牆上看到以馬賽克

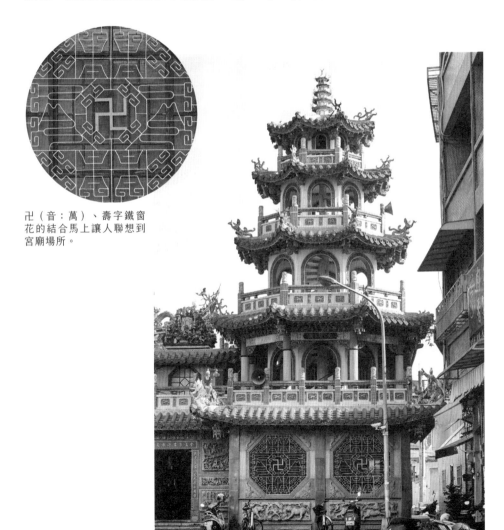

卍（音：萬）、壽字鐵窗花的結合馬上讓人聯想到宮廟場所。

磁磚拼貼的店名，或是從磨石子地板上看到皮鞋、相機等商家營業項目的圖樣。

同樣的道理，圖案鮮明的鐵窗花也不失為店家的廣告招牌，窗上的圖案可以是商號、營業項目或聯絡電話，提供消費者一目了然的資訊。我們一路走來拍攝鐵窗花，過程中常得排除萬難，除了與屋主溝通，還得攀爬登高——解決拍攝上遇到的疑問。而有趣的是，鐵窗花也曾幫我們疏解旅程上發生的意外。

我們在旅途中，習慣以汽車結合自行車或步行，這是為了快速往來於各縣市，同時不會遺漏街巷的風景。我們有一次來到高雄林園，工作進行到一半自行車輪不慎破損，環顧四周找尋車行之際，發現遠處店鋪二樓鐵窗上高掛一幅自行車圖案。於是我們進一步找到了在當地經營數十年的自行車行，趁著師傅補胎時仔細觀察窗上的圖案：以扁鐵勾勒出與實體的自行車一樣大的圖案，線條雖不算精緻，卻很容易辨識。多年來，我們不知道這樣的做法是否成功為店家招攬生意，但至少我們就是因此上門消費的。類似的案例還有不少，記得

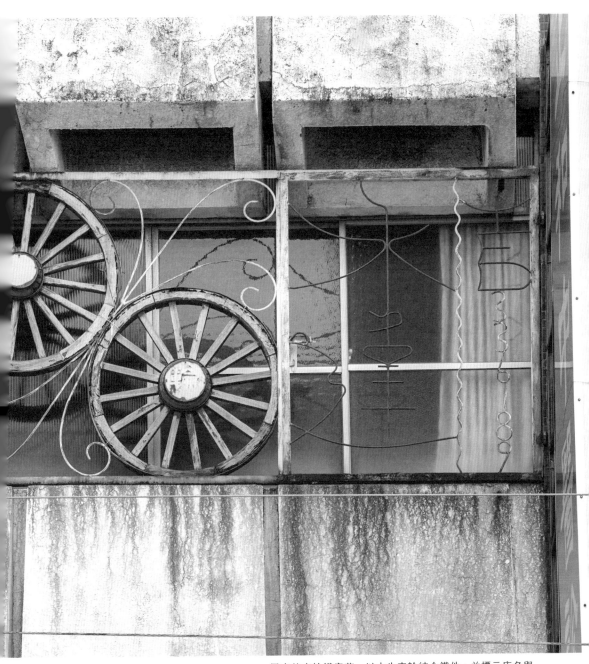

屏東的車輪鐵窗花，以木牛車輪結合鐵件，並標示店名與電話。鄰居大哥表示，此戶最早是修理牛車，第二代接手改為修理汽車輪胎，兩者都與交通工具有關聯。

數年前前往台東駐村創作時，曾在市區的透天厝陽台護欄上發現一片有著「PIAGGIO」（比雅久）Logo 的鐵窗花；當天也在附近另一間房屋的騎樓磨石子地板發現了 PIAGGIO 的圖案。一位阿伯經過好奇停下來問我們在拍什麼，我們跟他聊到在這兩間屋子的發現，他點點頭說他曾是 PIAGGIO 的台東經銷代理，而兩間房子前後分別都曾是車行。如此一來，陽台的招牌鐵窗花與磨石子都為這房屋的過去，留下了紀錄。

具有空間印象的鐵窗花有時更像是一道謎團。熱鬧的台南新美街上有一扇獨特的窗，簡單的線條構成中藏著特別的圖騰，吸引眾多遊客合影留念，其實第一次發現這扇窗時，我們也難以辨識圖騰的含義，透過地址與舊照的對應總算恍然大悟，這棟建築是創立於 1946 年「臺南市布商業同業公會」的位址，而窗中的圖騰是以「南布」兩字的篆體字作為 Logo 特別設計訂製的鐵窗，如今除了作為公會辦公室所用，一樓也租給咖啡廳經營。

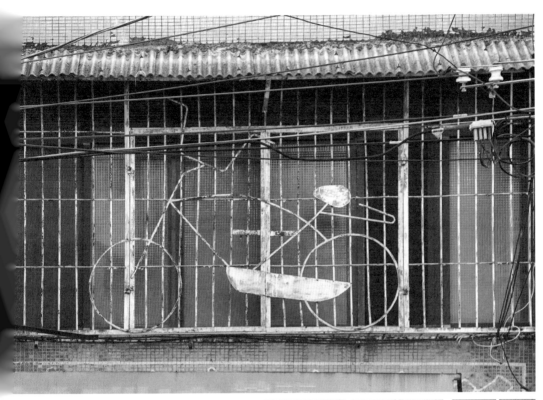

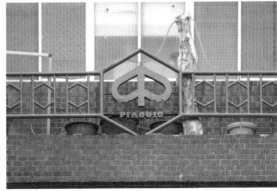

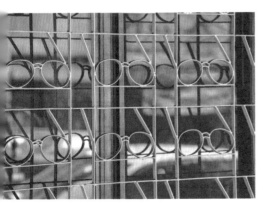

主人們把自己的職業作成鐵窗花，是店面招牌，也是一種
職人的驕傲。

或像現為眼鏡公會南區顧問的屋主，年輕時研發台灣製眼鏡為業胼手胝足打拚建立的家宅，以「眼鏡」為鐵窗花主題，歷經幾十年寒暑，至今仍維護得宜。訪談間感受到屋主畢生以此業為榮的心情：「這個眼鏡鐵窗花只有我家有，往後若有房屋翻修計畫，也會妥善保留並沿用這扇窗。」

　　宗教場所與校園也是最常訂製特殊款鐵窗花的場域。相較於商業空間，宗教與教育場域上的鐵窗花並非以促進消費為主要訴求，更多是用來標示出精神象徵，比如佛寺裡最常使用蓮花圖案鐵窗花，其出淤泥而不染的形象在教義上代表清淨，每逢蓮花盛開時，花與果便相連一起，具有因果相連的意涵。台灣的宗教文化多元興盛，在相同的宗教語彙下，工匠為各佛寺焊上佛寺名稱，或組合上卍、佛等宗教性文字符碼，形成同中求異的裝飾表現。有別於花卉的有機線條，天主教與基督教會透過線條分割或幾何構成，將十字架呈現於窗上，相似的手法也可見於回教的清真寺。

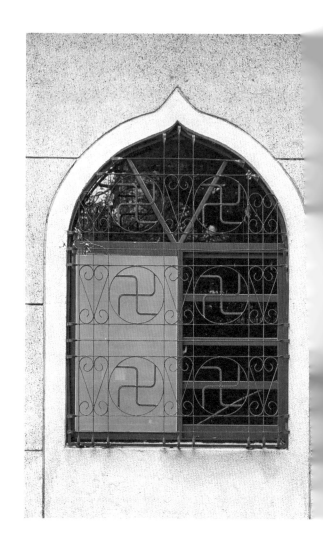

校園中使用的鐵製裝修件可略分為「實用型」與「裝飾型」。實用型泛指陽台護欄、樓梯扶手、各空間鐵窗，滿足安全耐用度，並以防盜與防墜落為訴求；裝飾型則兼具實用功能，多了校名標示、美化環境等需求，因此常出現於校門、圍牆欄杆或主要迎賓集會空間。許多觀察建築的同好也喜歡拍攝校園的建築，從裝飾上可以看到校方期待營造的校園風氣，為鼓勵學生五育均衡發展，圍牆上通常會點綴充滿動感的圖騰，將動物或卡通圖案融入遊戲設施或鐵窗花中，讓孩童接觸可愛的事物、緩解上學焦慮的情緒，同時滿足空間上的視覺需求。

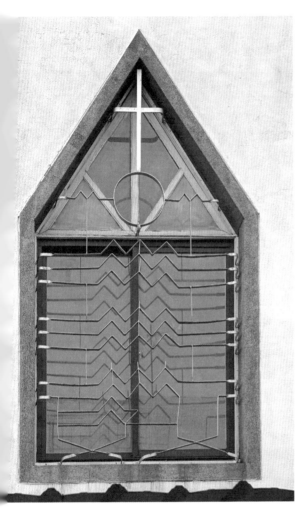

教堂的窗上除了十字架外，鋸齒狀的線條其實還拼出了「天主教」三個字。

清真寺回教堂是穆斯林群眾的宗教聚集場所，圍籬上的圓頂尖塔與新月符號都是其宗教符號象徵。

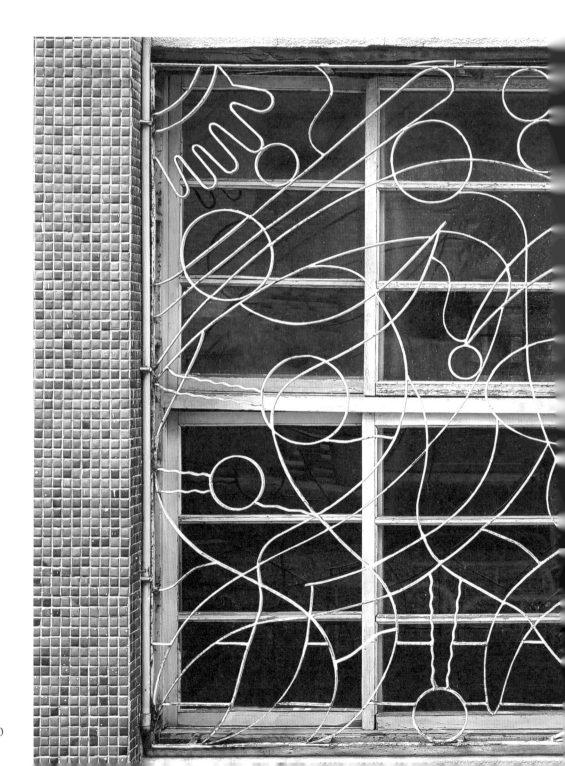

操場旁整排教室的鐵窗花都是各種體育活動抽象畫。窗上描繪出學生們打棒球的景象：投球、揮棒、接殺，在同一個畫面中呈現球場不同位置與時間點的動作蒙太奇，除了富有藝術美感，也呼應了學生們的校園生活，不過相當可惜這些窗已在改建校舍時被拆除消失。

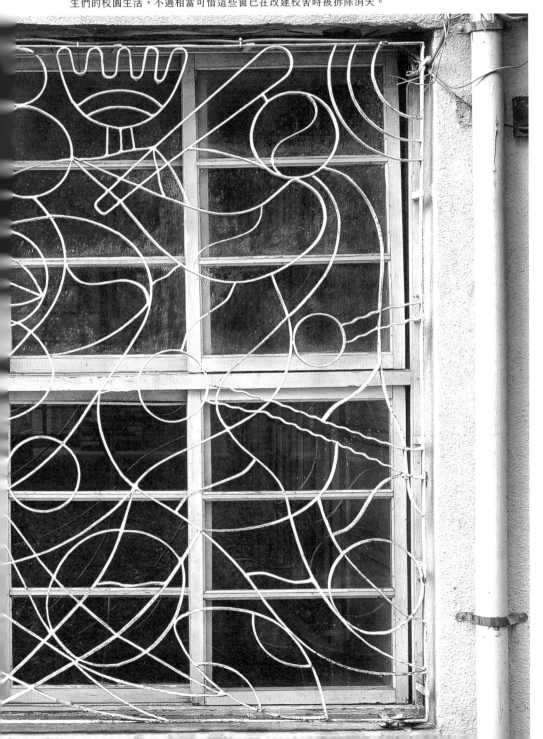

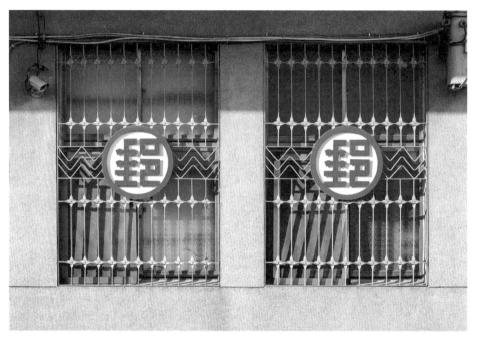

上：在台灣少見將郵局 Logo 作成鐵窗的案例。
下：眼鏡鐘錶行將商品作成了英文鐵窗花。

單從功能面來看，由垂直水平鐵條構成的「基礎型鐵窗花」，便可達到防盜與陽台外推效果。圖案愈單純，使用的材料也相對較少，省下的材料與施作時間也直接反映在總價上。然而，當我們仔細觀察各地鐵窗花的樣式時，也常看到加入幾何圖形變化或點綴公版花卉、蝴蝶鐵片的樣式；然而，這類鐵窗花似乎看不見屋主的個性，但倒是可以從鄰里間相似的鐵窗樣式，推敲出自同為鐵工匠之手，並歸納出當地共同的鐵窗特色。

「空間印象」鐵窗花被賦予了標示的意義與功能，窗上的特殊裝飾可能是家族或企業發展歷程上重要的紀念，往往也最能獲得妥善維護。不論是林園的自行車圖案，或是台南市布商業同業公會的 Logo，都足以說明，鐵窗看似沒有生命，其實它們的誕生，皆蘊含每一位屋主的真摯情感及其生命歷程。這些由時光所累積而來的精采，也只有將老鐵窗花繼續留在原本的屋子上，才能真正綻放它的意義。

左：茶葉行把茶葉做成鐵窗花，放在陽台開口作為獨一無二的招牌。
右：1970 年代是台灣的民歌時期，當時樂器行裡最熱賣的商品一目了然。

花卉植物

生意盎然，時刻綻放的窗上花園

　　常收到粉絲來訊詢問：「在都市中，哪裡才能找到多款式的鐵窗花？」我們通常會建議不妨逛逛舊城區，或是走入小巷抬頭看看老公寓。許多獨棟老屋正面臨產權轉移後拆除的命運；被戲稱為「抽屜櫃」的老公寓反倒因戶數眾多不易拆除重建，意外保留下舊時代的樣貌。一層層相同規格的陽台上，鐵窗的材質反映出裝設年代，

圖案各異的窗上有些吊掛衣物、有些擺滿盆栽，著實充滿生活印記。一朵朵焊在鐵窗上的花及爬藤而生的花彷彿在對話，營造出戲台布幕般的華麗日常。

　　建築與植物的關係向來微妙。為了規畫出適合居住的生活環境，千百年來人類在山林開墾、土地重劃上未

曾間斷，這也意味著愈高度發展的城鄉與大自然的距離愈遠。然而在滿足生存的基本需求後，人們對於提升生活美學與住居質感的意識也逐漸萌芽，並開始檢視理性且充滿秩序感線條的建築中，是否缺少些什麼，進而再度與植物建立起連結。

植物的美如藤蔓般延伸至建築裝飾。以東方的古典園林建築來說，為了營造出充滿詩意的四時景致，細選各時節綻放的盆栽，融入假山與小橋流水等人工造景模擬自然風物，並巧妙結合詩詞書畫等裝飾元素，漫步其中，疏密有致令人悠然自得；而西方教堂內的鑲嵌玻璃與馬賽克壁畫拼貼、日治時期大型官方建築及街屋洋樓山牆上的泥塑雕飾，這類宏偉建築在自然曲線的修飾下顯得更精緻華美。建築美學從官方深入民間，也更考量到耐用度與實用性。捨棄泥塑、彩繪等所費不貲的附加裝修，廣泛運用在磨石子與磁磚上，透過圖像轉化，花卉植物成為居家日常不可或缺的一部分，不僅充分運用於家具，也躍上地毯、窗簾等家飾布，持續引領居家裝飾美學。

鐵窗花上自然不會缺少以植物為

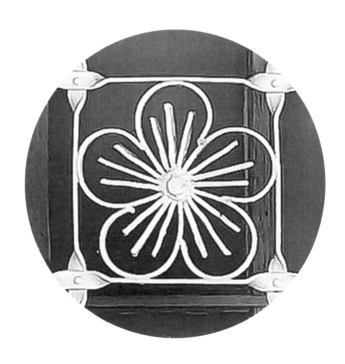

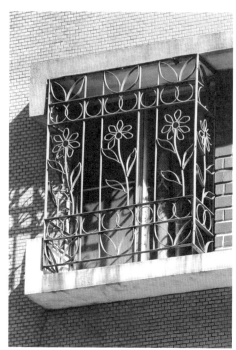

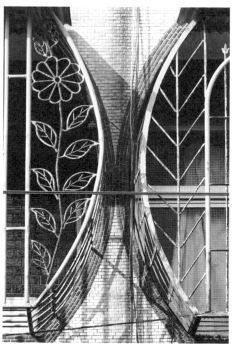

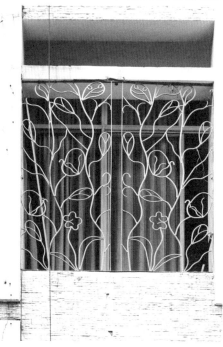

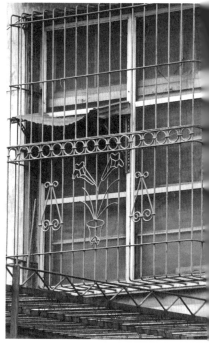

題的創作。從材質特性來說，鐵窗通常運用扁條狀鐵材製作，恰能展現植物生長時根莖葉延伸的姿態，因此門、窗上廣泛使用植物元素。透過模具逐一凹折或異材質焊接，即可呈現花瓣、果實等細節。然而，大多數的鐵窗圖案並非由屋主指定，而是全權交由鐵工師傅決定花卉樣式；除了辨識度較高的櫻花與梅花，更多為不特定花卉品種的作品。還記得第一次前往苗栗，當地多戶民宅窗上點綴著相同的四瓣花，我們抱著姑且一試的心情向屋主問起那些花朵的含義，屋主愣了一下笑說：「我從來沒注意過氣窗上有花，不過這一定是油桐花啦！我們苗栗滿山滿谷最多油桐花了。」很明顯，屋主很自然地將當地盛產的花卉與鐵窗花聯想在一起，儘管油桐花並非四瓣，但原本冷冰冰的鐵窗在屋主滿懷在地情感的詮釋下，彷彿在轉瞬間多了一股常民生活的浪漫溫度。

門外的庭院與鐵門上的植物意象鐵窗花相得益彰。

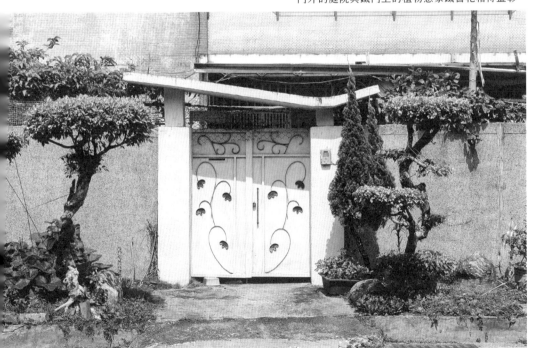

如同其他的窗花，花卉植物的圖案上通常隱含吉祥的寓意，各種花卉意象都可解讀為花開富貴，偶爾再點綴上幾隻飛舞的蝴蝶，就宛如一幅花園寫生。若將窗上的花草視為隨季節更迭的真實風景，那麼四季分明的台灣自然少不了各種瓜果。果實中外形圓潤飽滿的蘋果象徵平安、桃子自古以來便有長壽的意涵，有時取其外形作為大型的窗景構圖，有時則細膩刻畫出鮮嫩欲滴的樣貌。當中最受青睞的，莫過於象徵多子多孫、福澤綿延

的葡萄，不論是以圓管裁切成粒粒分明，或透過一道道自由曲線交織出懸掛棚架上果實纍纍的情景，都滿載著施作者與屋主對於家宅的祝福。

透過窗上的圖案，有時也能得到更多與建築物相關的訊息。特定的花卉可能源自地名或店鋪，我們曾不經意在高雄鹽埕區的巷弄間，發現一扇如同擺滿梅花調色盤的鐵窗。仔細端詳建物外觀，有著當地旅館業的輪廓，走進騎樓從正門玻璃窗上剝除的膠

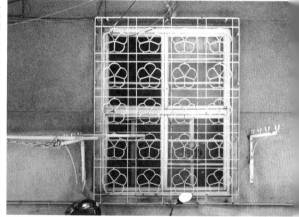

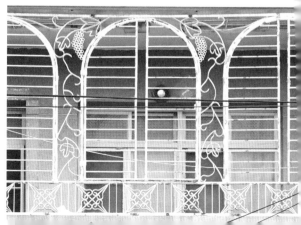

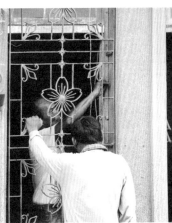

得知老屋即將拆除的消息，我們透過與新產權方飯店的協助，讓我們可以典藏老屋上兩扇絕美的櫻花鐵窗花。

痕一窺端倪，原來這棟建築是已歇業許久的梅園大旅社，以「梅」為主題的鐵窗花正是裝修時的巧思。我們與花卉植物鐵窗花的緣分一直延續著。2018 年中，同樣關注建築文化的台南友人來訊，友人從一處即將拆除的洗石子牆老屋上，發現工法精緻的櫻花鐵窗，雖然還未確認，但從櫻花的時代印象與各項建築細節推斷，應該是一棟日治建築。我們得知這個消息之後，了解到完整保留建築的機會並不高，於是積極聯絡從事飯店業的產權方，建議留下老房子上珍貴的建築物件，或是將這些鐵窗花融入飯店未來的設計規畫。同時，眼看拆除工程迫在眉睫，為了爭取更多保存的機會，我們也提出願意收購典藏鐵窗的想法，並允諾絕不以此轉售或重製謀利，留待未來有合適的機會展出，將這組窗呈現給更多人看見。意外的是，飯店雖無法自行留存這組櫻花鐵窗，卻有志於保留府城的常民文化，因此同意無償捐贈典藏，我們也得以在拆除前千鈞一髮之際，親自前往拆卸載回。

　　從最初拉長鏡頭遠遠拍攝的旅人，數年來透過媒體曝光與講座分享，我們逐漸有更多機會走進民宅近距離欣賞。花卉植物鐵窗花的創作手法眾多，並依屋況各異，開口面積增加就需要填入更多圖案。在配置的主從關係上，以植物為主的設計即可運用同款花卉反復呈現，印象最深的便是位於台南信義街周邊的獨棟老宅，鐵窗上開滿隨時光流逝逐漸泛黃的白色梅花，形成大面積的棋盤狀構圖，呈現清爽的秩序感。此外，植物的條也可更具象，例如著重在花瓣、花蕊間的層次表現，逐一焊上葉片上的每一道葉脈，透過畫框式構圖呈現。另一方面，當植物作為配角時，可以搭配花器、文字，以及蝴蝶、飛鳥等動物元素，形成如新竹與嘉義流行的「花瓶鐵窗花」，各家瓶口寬窄設計都相當巧妙，瓶身上勾勒出山水、點綴吉祥文字，瓶上再插入一株畫龍點睛的花朵，營造工筆畫作般的視覺呈現。

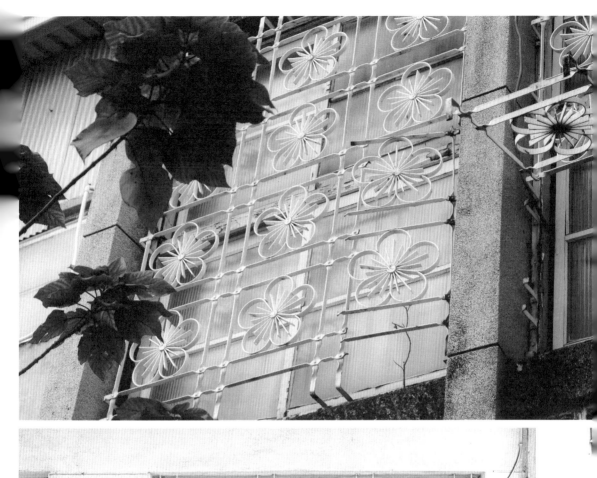

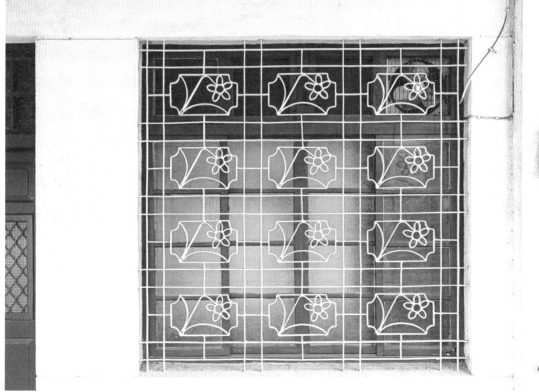

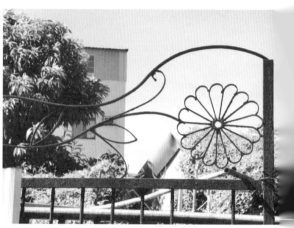

　　鐵窗花之美莫過於手工製作的質感。從安裝後屋主不定期清理維護，經年累月下自然風化，毫不造作地形塑出樸實素雅的樣貌。我們時常在各地村莊內拍攝到同款花卉，漆面的顏色變化展現同中求異的效果。不過，大多數閒置老屋窗上的「花」仍逐漸剝落鏽蝕；擁有者若未能妥善照料，即便是鐵製的花也會凋謝。當代工匠選擇復刻鐵窗花經典樣式已成風氣，也期待屋主能細心維護自家的老鐵窗，讓盛開數十年的花繼續綻放，相信這也能讓台灣的街道風景，一展新舊交融的時代意義。

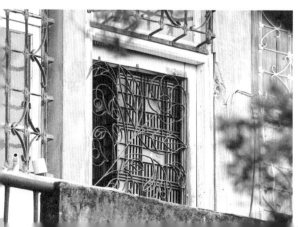

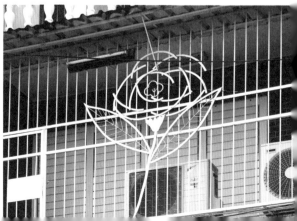

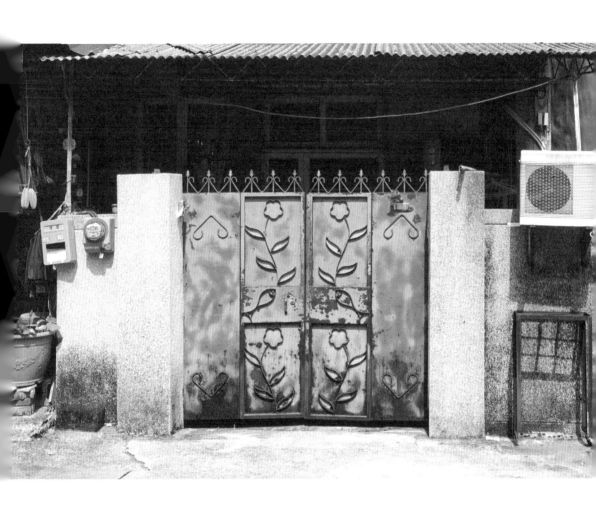

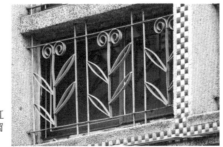

配合植物的顏色漆上紅
色與綠色油漆,讓鐵窗
「花」更加繽紛。

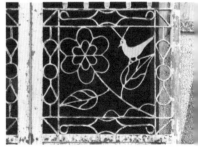

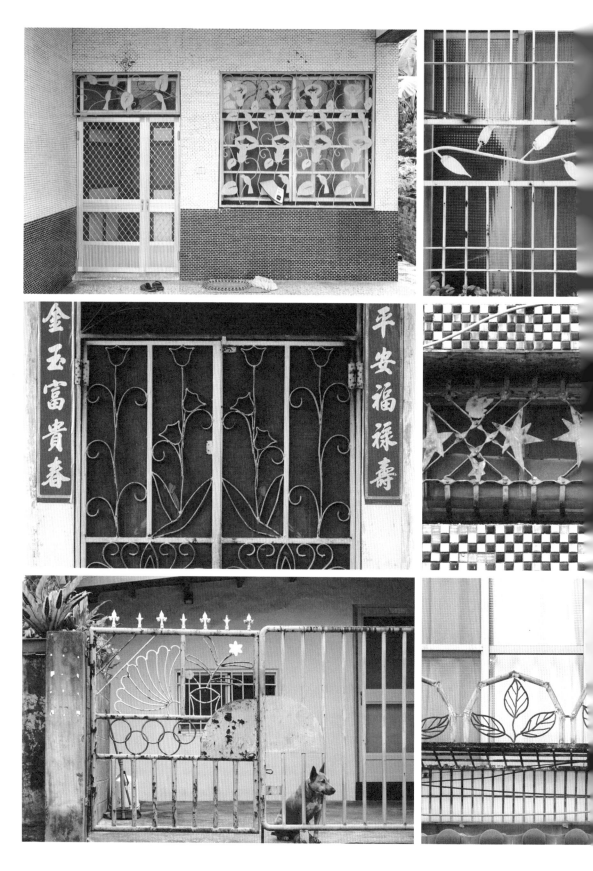

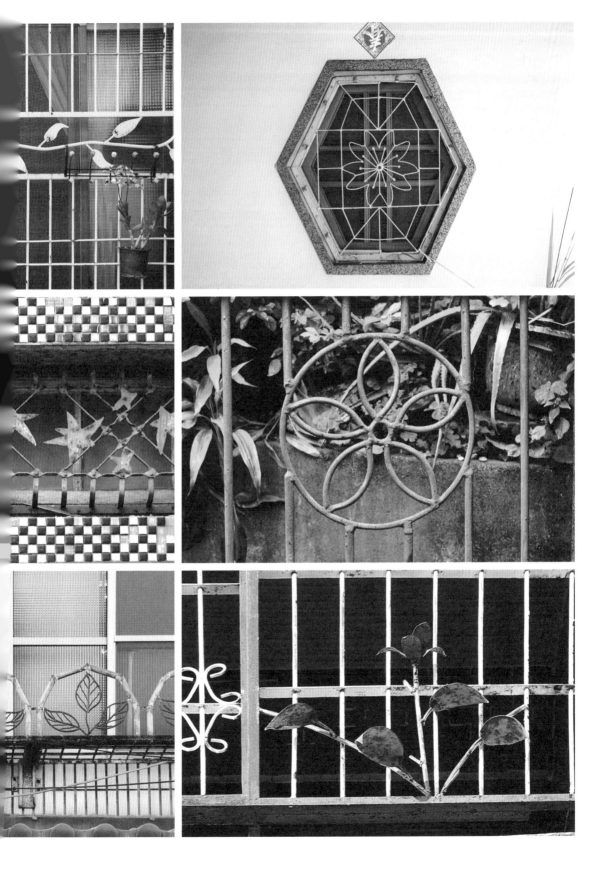

音樂與舞蹈

鐵窗花世界裡的「聽覺」與「動態」藝術

　　我們常說，台灣鐵窗花為居民的日常增添了許多顏色，甚至反映著屋主的人生歷練，可謂戰後民居建築上最平凡、也最美麗的藝術品。在鐵窗花的世界，我們習慣將各種圖案視為一種視覺藝術，可是像音樂、舞蹈這種要透過聽覺與動態欣賞的藝術，如何在鐵窗花上化作平面的構圖呢？

　　在藝術的八大分類中，「音樂」是唯一單純以「聽覺」作為輸入管道的藝術類別。所謂欣賞音樂，是指音樂的旋律與節奏形成一連串聲波傳入耳朵，透過內耳受器將頻率振動轉為神經訊號，並透過大腦的解讀使人們感到愉快的過程。透過這個過程，我們能記憶覺得好聽的音樂，往後甚至能在腦中重複播放旋律，這就是音樂

藝術的神奇魔力。在留聲機發明前，人們要將好聽的音樂留存下來，除了傳唱，就是仰賴將聲音視覺化的樂譜了。經驗豐富的音樂家只要讀看樂譜，就能在腦中想像實際彈奏時的旋律與聲音組合，由此可見，樂譜的確可作為一種間接具象化音樂藝術的方式。至於樂譜造形的鐵窗花，除了將音樂具體二維化，也映照出屋主對於音樂藝術的愛好。看到五線譜上的四分音符、八分音符上下跳躍，相信就算沒學過視譜的朋友，也能感受樂音的高低律動。

我們曾拜訪的音符鐵窗花屋主，儘管不一定都是音樂家，但都對於音樂有著一定程度的喜愛。特別的是，這些音符鐵窗花大多透過五線譜與各種音符呈現旋律意象，並非符合樂理的正式樂譜。比如台南中西區一間五十年老屋，老屋主不曾學過音樂，卻十分熱愛音樂，他在自建透天厝家中的每扇窗外，都裝上音符與五線譜的鐵窗花。老屋主過世後房屋閒置出租，恰巧由一位音樂家黎媽租下。黎媽跟我們分享當年看屋時的心情，她說身為音樂家，一看到窗上的樂譜鐵

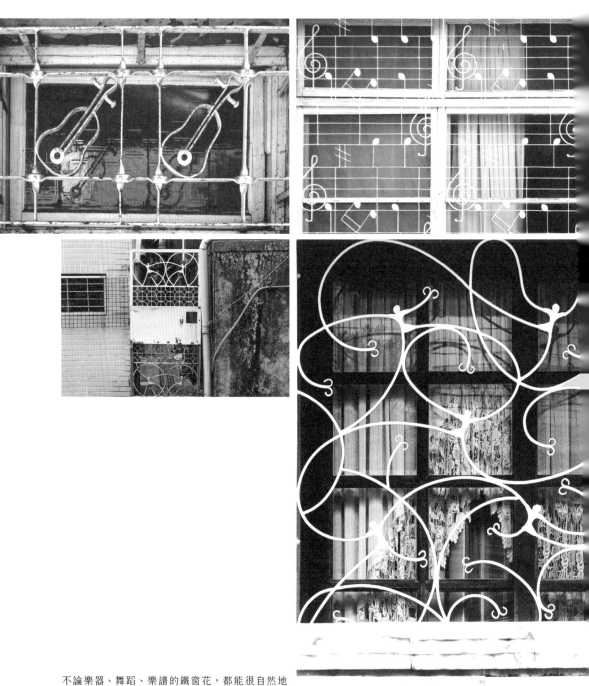

不論樂器、舞蹈、樂譜的鐵窗花，都能很自然地
讓人感受到旋律的律動。

窗花，體內敏感的音樂細胞便跳動起來，她不自覺哼唱出音符鐵窗上的曲調（即使應該有五條線的樂譜只有四條線）。當她得知老屋主對音樂的熱愛之後，她更深感與此屋的緣分，於是租下此屋，房屋內外從此樂音迴盪，老屋主的音樂夢想更形圓滿。

另一扇音符鐵窗花，來自彰化員林一間四十多年的老房子。老房子坐落的巷弄間，左右兩排透天厝井然有序，從各家各戶門前的植栽和擺設，看得出生活環境維持得相當良好。還記得當時由於角度，一時間看不太出來鐵窗花的圖案，恰逢住在正對面的鄰居返家，兩夫婦非常親切，簡單跟我們聊過後，不知是他們人太好還是我們太幸運，竟然願意讓我們從他們家的陽台拍攝對面的鐵窗花。鄰居大姊說，社區裡住的都是在附近工作的公教人員，這棟老房子則是一位年邁音樂老師的故居。我們從陽台平視的角度欣賞鐵窗全貌，除了到音符之外，還看到兩邊用英文寫下圍繞著高音譜

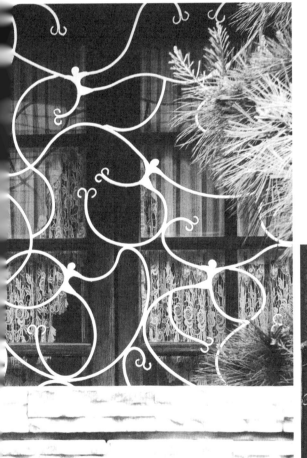

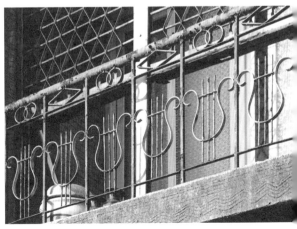

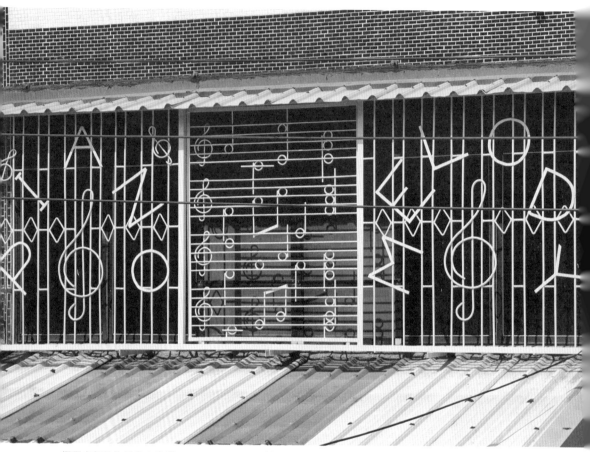

鋼琴老師的故居窗上寫著 PIANO MELODY（鋼琴旋律）。

記號的「PIANO」、「MELODY」鐵窗字樣。雖然老師早已不住在這裡，仍依稀可聞老屋中傳出的琴音，想像屋內點著鋼琴譜燈，老師坐在學生旁示範彈奏的背影。

音樂符號造形雖簡單，卻意象鮮明，很多人家裡的鐵窗上都會加上幾個音符，簡單營造出音樂印象；事實上在我們走訪的過程中，也曾看過將完整樂譜製作出來的案例。位於台中大肚的這幅樂譜鐵窗花，除了符合樂理上的節拍與音律規則，樂譜鐵窗上還加註強弱記號，而且曲調旋律非常

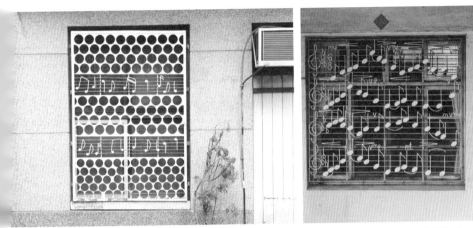

左：音樂老師黎媽常說租到這間充滿樂譜鐵窗花的房子，是與老屋主冥冥之中的緣分。
右：鐵窗花是一首完整的曲子，細節處如強弱記號帶動著曲調的情緒，可惜我們至今仍未知其曲名。

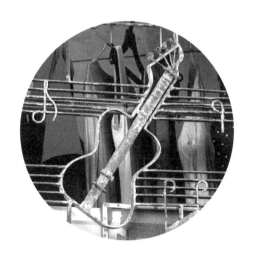

優美好聽。從網路資料上得知，住過這間房子的老奶奶曾說這是先生最喜歡的曲子，可惜實地探訪時原屋主早已搬遷，無法得知去向。我們一直以來試圖蒐尋曲名，並將照片在粉絲頁分享。許多網友依照樂譜彈奏錄製了各種版本的樂曲，我們也常在各場演講或是電視節目中播放，至今還是得不到解答，實在可惜。

除了樂譜，演奏旋律的樂器也是音樂類別鐵窗花中常見的題材。台灣音樂在 1970 至 90 年為民歌時期，成因一說是當時年輕人原本以收聽西洋

流行音樂為主流，卻遇上台美斷交＊，促使「用自己的語言、創造自己的歌曲」躍居主流，校園歌手在這二十年間創作許多膾炙人口的民歌。這個時期恰好也是台灣建築業蓬勃發展、鐵窗花需求劇增的年代，校園民歌最常使用的樂器——吉他，也成為最常見的樂器鐵窗花。吉他鐵窗花不只出現在樂器行的窗上作為招牌標示，也出現在民居或公寓外的鐵窗，呼應當年大受歡迎的民歌氛圍，成為音符之外，另一種音樂風格的鐵窗花樣式。

「舞蹈」是另一種在鐵窗花世界中，獲得精采呈現的視覺藝術。這類型我們稱做「跳舞鐵窗花」的系列，大多出現於台南、高雄一帶，圖案是一群舞者優雅的動作與韻律。舞者彷彿隨著我們聽不到的音樂舞動，也許是現代舞、也許是古典芭蕾，手部動

＊ 美國於 1972 年與中國建交，1979 年與台灣斷交。

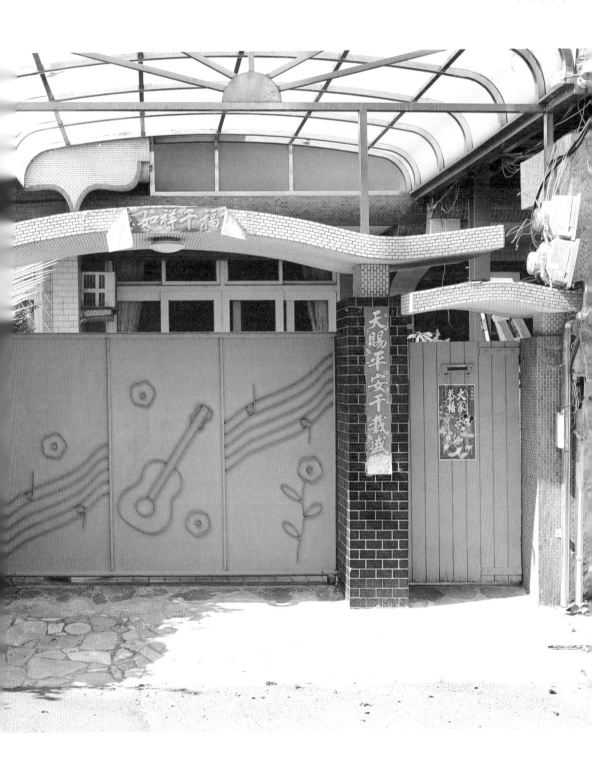

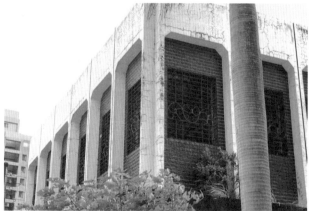

台南發跡的「黑橋牌」前身為滋味珍食品，先前舊廠拆除時，透過他們的無償捐贈與熱心安排，讓我們典藏了南部地區特有的「跳舞鐵窗花」。

作延伸轉化為彩帶意象相互連接，結合出一幅婀娜多姿的美麗畫面。跳舞鐵窗花圖案的設計，將剛硬的鐵材化成柔軟的舞蹈姿態，而優雅舞蹈藝術的背後，則隱隱透露出守護家園的堅定心意。在軟硬堅柔間的隱誨對比下，跳舞鐵窗花在飄逸的輕盈外，還兼具一種低調沉穩的內涵，令人低迴。

關於跳舞鐵窗花，有個令我們印象深刻的故事。

我們除了拍攝影像之外，因緣際會下也會收藏一些樣式較經典的鐵窗花，這些窗大多來自產權移轉後即將被拆除的老房子。我們會聯繫新產權人表達收購意願，雖然得到回覆的機會不高，仍抱著成事在天不強求的隨緣態度。我們想在能力範圍內買下這些經典的鐵窗花，主要是希望用於日後的展覽與推廣，另一方面也出自保存舊鐵窗花的心情。

有一次，我們在台南看到一間拆除到一半的兩層建築，那是一棟閒置已久的廠房辦公室，從只剩下半邊的立面上仍可看到許多「跳舞鐵窗花」。跳舞鐵窗花是廠房周邊相當特殊的圖案，同時也是台南極具代表性的鐵窗花圖案，我們心想再不快跟他們聯繫，隨著房子拆除，又有一部分的台南住居文化即將消失。不過要跟誰聯繫呢？眼見尚未拆除的廠房大門上頭刻著「滋味珍食品」的公司名稱，就從這裡開始查吧！沒想到上網搜尋後，才知道滋味珍就是自台南發跡的知名品牌「黑橋牌」的公司舊名，而這個有許多跳舞鐵窗花的廠房是他們的工廠原址。而出乎我們意料的，就在我們寫信給黑橋牌公司後不久，便收到了相關人員回信，他們相當積極且熱心協助拆卸，我們也因而順利收藏到幾扇極具台南印象的跳舞鐵窗花。過程中，我們接觸到從未知曉的台灣老品牌歷史，也讓這幾扇跳舞鐵窗花在我們眼中的意義格外不同。

不論是音符或跳舞鐵窗花（以及其他類型的鐵窗花），都是在防盜安全等功能之外賦予其美感，不僅讓駐足欣賞的路人心生愉悅，也展現屋主的藝術意識與品味。屋內屋外的人們在精神上產生共鳴與漣漪，達到藝術表現自我、抒發情感的功能，所以說鐵窗花是台灣街道上的藝術品，實不為過。

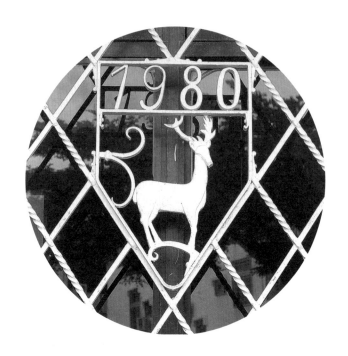

動物與昆蟲

寓意吉祥、生動討喜的動物鐵窗花

　　長久以來，人類與動物始終維持緊密的連結，動物在每個時代的人類活動中也扮演不同的角色。起初，人類通過狩獵與畜養動物作為食物；之後開始善用動物來改善日常生活，追朔至機械化時代之前，許多仰賴人力的勞動便借助於動物的各項本能：「體能適合負重的牛隻用於農耕與開墾，為農業社會中不可或缺的勞動力；善於奔馳且耐力持久的馬則成為交通運輸幫手，時至今日部分崎嶇的道路仍以馬匹為主要運載工具。」此外在文明高度發展的社會裡，動物在多重身分中，更以身為同伴動物的「寵物」最貼近人類生活。

　　動物也從未缺席於人類的藝術歷程，如清代宮廷畫家郎世寧繪製的《八

駿圖》中，結合東西方繪畫技巧高度寫實勾勒出動物神態；又如同日本民間故事中的「白鶴報恩」（日語：鶴の恩返し），創作者觀察白鶴的外型、姿態後，發揮想像力寫下這篇故事，將動物擬人化的角度，也反映出創作者欲傳達給讀者的善念與正向能量。

以動物為題的創作，不止於書畫與雕塑，建築上的運用更為豐富。台灣早年以農立國，傳統廟宇也是各地民眾信仰與集會中心，集眾人財力建造的廟宇，聘請匠師結合泥塑、剪黏與交趾陶等傳統工藝，將神話中的靈獸與具吉祥意涵的動物妝點於屋脊、水車堵與鐵門窗等處，參拜者恍如置身於充滿祥瑞的場域。這樣的藝術表現，也漸漸影響了常民住居文化。台灣多數老街的房屋立面上，皆可看見與廟宇裝飾一脈相傳的作品。深受地方仕紳青睞的傳統匠師，在民居上沿用相同的技藝，有別於廟宇裝飾般層

1 猛看不知是什麼，但愈看愈像一隻玩球的小柴犬。2 廟宇神龕的鐵窗花上有一隻雄赳氣昂的老虎。
3 蝙蝠鐵窗花為這家帶來福氣。4 雙魚為吉祥八寶的象徵之一。

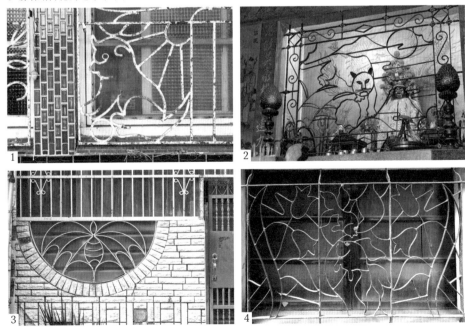

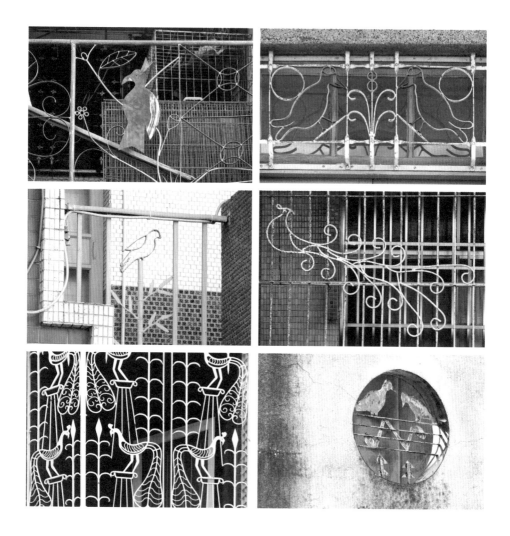

疊交錯，略為簡化繁複的造形，再加入屋主姓氏、堂號，打造出獨一無二的民居建築。

　　工業時代帶動經濟發展，人口流動也影響了建築形式的變化。透天厝逐漸取代合院、洋樓，民居裝飾也更注重實用性，此時具防盜用途的鐵窗花成為各種動物裝飾的新居所。我們實際走訪各地鄉鎮，拍攝過無數樣式迥異的門窗，當中最常出現的動物圖案莫過於「鳥」與「蝴蝶」。鳥類品種眾多，鐵窗上雖然不易呈現羽毛的細膩色澤，仍可透過身形姿態來辨認，並從中感受不同的寓意與期待。鐵窗守護人們的居所，設計主題也貼近人們日常的生活。我們在台南拍攝鳥類鐵窗時，一位屋主向我們分享了藉窗望梅止渴的故事：

　　「我從小在農村長大，對於割稻後前來覓食的白鷺鷥，以及黃昏時分成群飛翔的鴿子記憶猶新，更忘不了春夏時節窗外傳來的蟲鳴鳥叫聲。成家後，新房比不上兒時鄉下的三合院大，想養鳥又怕吵到鄰居，我靈機一動，請工人在鐵窗上做了幾隻鳥，閒來沒事就走出陽台養花「賞鳥」，也是生活的情趣。」

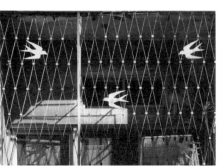

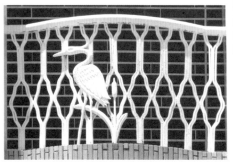

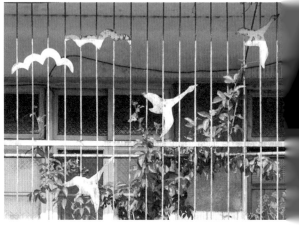

　　如同我們前面所提到的，實際上由屋主指定圖案的鐵窗花並非多數，「望窗止渴」更是極為少數的案例。但是以蒐集圖鑑的方式來記錄鳥類的鐵窗，依舊充滿樂趣。或許涉及開窗的面積，鐵窗上常見的鳥類多以小型鳥為主，姿態上或飛翔、或佇立，有如麻雀般靈活；有些用鐵條凹折、有些以鐵片衝床製作，最後不忘鑽上小孔為鳥兒點上眼睛。具祥瑞之氣的瑞鳥同樣深受喜愛，賀詞中「喜慶長壽」、「平安富貴」皆有對應的鳥類，白鶴象徵長壽，纖長的體態常見於廟

宇彩繪，伴著龍鳳翱翔天際；孔雀華麗高貴，除了寫實呈現也不乏將開屏的羽毛轉化為抽象圖騰。對於傳統社會來說，婚配、生子也是人生大事，家宅裝飾上點綴幾隻鳥兒，為期盼帶來兒孫滿堂的好兆頭；象徵喜事臨門的喜鵲，以及婚姻幸福的鴛鴦，自然也不會在鐵窗花上缺席。

　　外型華美的蝴蝶同樣是鐵窗花的常客。雖不為採蜜而來，卻為家宅帶來祥瑞。「蝴」取其諧音，音近似「福」與「富」，福氣與富貴雙全；「蝶」

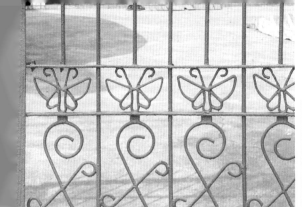

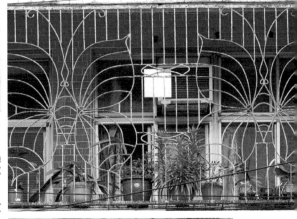

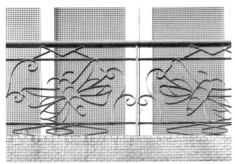

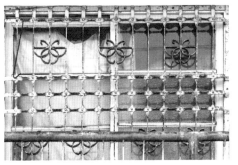

與「疊」同音，象徵福氣層疊，也有一說是與「耋」同音，恭祝長壽之意。蝴蝶一度成為全台流行的圖騰，在對稱構圖的基礎下，以抽象的捲曲線條勾勒出蝴蝶外型，搭配風格類似的花卉與幾何線段，鐵工師傅透過手工凹折，並大量使用現成蝴蝶、花朵形狀鐵片組裝節省工時。即便無法達到擬真色彩，蝴蝶翅膀也充滿細節。嘉義鄉間常見的蝴蝶鐵窗花有著粉蝶般的

圓潤弧線翅膀，新竹一帶則多了些鳳蝶的尾突細長特色。

　　鐵窗花上的動物有些源自企業品牌名稱，有些則帶有神話色彩。例如雲林的「玉兔搗藥窗」，除了勾勒出玉兔為玉皇大帝煉丹藥的勤奮姿態，也可就兔子繁殖力旺盛、精力充沛等意涵，領略圖案中為家宅帶來子孫昌盛的美好寓意。相同的主角躍上了老

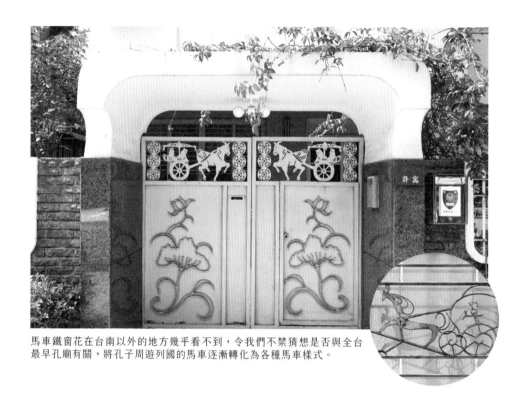

馬車鐵窗花在台南以外的地方幾乎看不到，令我們不禁猜想是否與全台最早孔廟有關，將孔子周遊列國的馬車逐漸轉化為各種馬車樣式。

麵店的鐵欄杆，也跳進苗栗民宅的圓窗內，台南安平巷弄裡的水泥花格磚上也可覓得其蹤跡。宜蘭的「龍鳳呈祥窗」，可見原稿繪製者與鐵工師傅合作無間的精湛創作，雲間飛舞上的鳳凰與翱翔海上的龍活靈活現，讓人頓時忘卻兩者皆為傳說中的神獸。這扇鐵窗的精緻程度堪稱民間藝術，也是我們屢次前往宜蘭時必定到訪的角落。或許正如龍鳳在東方人心中的神聖感，每次前往拍攝若非天候欠佳，就是遭窗前車輛遮掩了部分窗景，總

是教人難以預期的拜會。我們在今年初趁著旅途順道再次前往，這回總算幸運遇上屋主，兩夫婦熱情歡迎我們到來，還一人移車、一人打掃協助我們拍攝。屋主夫婦提到這扇窗是由擅書畫的鄰居構圖繪製，我們也因此發現鄰居家鐵窗上活靈活現的龍。不僅提供我們新的拍攝題材，也於此間感受到鄰里間的人情味。

動物與昆蟲類的鐵窗花主題繁多，我們也拍攝過像是台南工廠建築上的

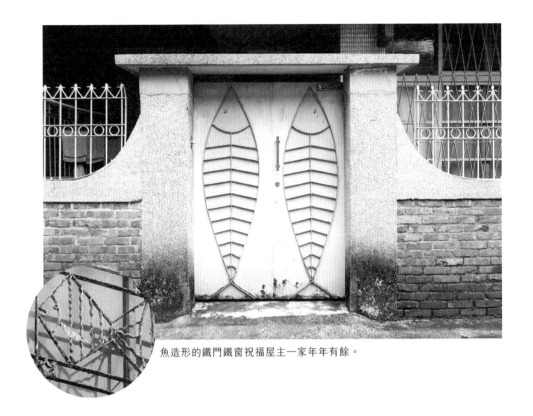

魚造形的鐵門鐵窗祝福屋主一家年年有餘。

雞與狐狸鐵窗花、宜蘭民宅上的龍鳳，以及屏東廟宇神龕欄杆中的猛虎，甚至還有可愛的老鼠與大象鐵窗花；這兩年來又陸續挖掘出轉化為文字圖案的牛、台南地區所流行的馬車鐵窗花等等。我們無意間在鐵窗花的世界裡，拼湊出了十二生肖。鐵工師傅的手藝讓本來生硬的鐵條柔和起來，但真正為窗注入生命的，則是屋主的心意。

幾何

鐵窗花

老屋顔

OLD HOUSE FA

window grilles

Geometry

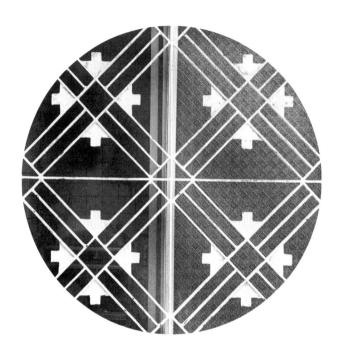

基礎變化

百看不厭的延展與重複

一路走訪老房子，我們最常被問到的問題之一就是：「你們兩人來自不同領域，欣賞鐵窗花的角度是否有所差異？是否有推薦的窗景觀察方式？」對於日常的美感觀察，應該從許多人幼年時期就已萌芽：從分辨顏色與形狀開始，化繁為簡歸納出生活周遭的各種發現，接著進行聯想與創作。鐵窗花的圖案相當豐富，不論從

理性的程式設計者的眼睛，或是感性圖像創作者的眼睛中，主題鮮明的畫作與文字固然令人印象深刻，街頭巷尾常見的基礎變化型也值得細細品味。那些抽象的幾何與曲線，在在激發觀者的想像力。

從字義上來看，「基礎」是指運用最單純的圖形元素，「變化」則是

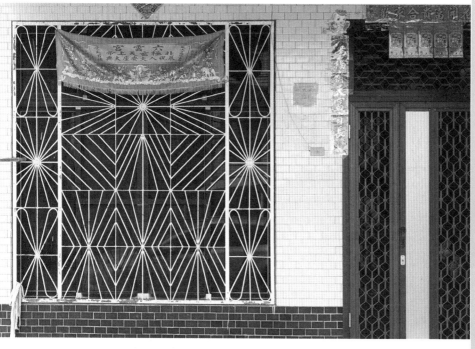

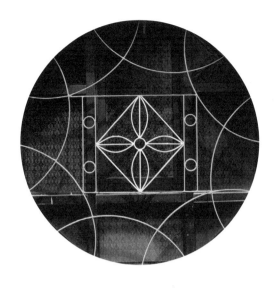

藉由排列方式或圖案細節微調產生差異。曾任職鐵工廠的曹師傅表示：「當學徒時，偶爾會臨摹在街上看到的鐵窗，藉由仿製這些基礎圖案磨練自己的技巧，直到功力稍微純熟後，再逐步加入自己的想法。」大部分的基礎變化型，都可被解構為一個同款線條或多邊形的單元，依照畫分區塊的不同，單元圖案也不盡相同。這些基礎的單元通常具有多方連續性，就像滾輪印章在白紙上滾印後的結果，各邊皆可與相同的單元各邊連接，並透過各種角度旋轉、垂直水平鏡射、以至對角線鏡射等變化方式，上下左右反復、延伸、結合或再次轉變，構成愈趨複雜的圖式；就像萬花筒裡的紙花，透過菱鏡不斷彼此反射，結合出一幅幅比例均勻整齊的幾何藝術畫作。

一棟房子從砌磚到鋪面裝飾，如同堆疊積木般，通常會加入「重複與延展」的特性。以馬賽克磁磚來說，窯廠燒製時透過開模便於塑形，以固定材積進行包裝計價，呈相同體積讓運送與存放更方便。圖案上，不論彩繪或壓模，大多都可和另一塊同款磁磚組合延續，在牆面或地板上打造出無縫連接的視覺效果。如果解構這些繽紛的圖案，不難發現都是由同一款式經排列與旋轉組合而成。

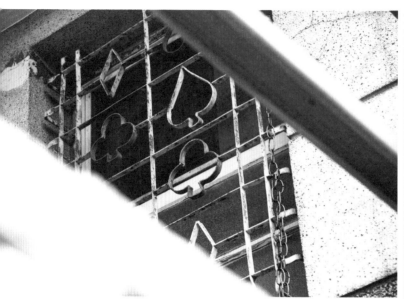

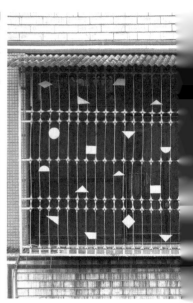

　　重複與延展的概念也可套用在鐵窗花的圖案上，而將
此概念發揮得最淋漓盡致的，當屬變化萬千的幾何圖形。
隨著經濟起飛，早年親友間合資興建住宅的情形相當普
遍，雨後春筍般落成的新屋，也帶來極大的鐵門窗商機。
屋主為求便利，並以量制價委由同一家鐵工廠加裝鐵門
窗，相同樣式的鐵窗花因而群聚般綻放。從鐵工廠生產的
角度上來說，相較於徒手折出部分文字或花卉植物
類型，鐵工師傅可運用模具製作出方形、圓形
等幾何圖形，精準凹折出長度、曲度相同的
線段，並將這些組件預先製作備用，等接
單後再行組合焊接加工，大幅節省廠房空
間，也加速趕單製程，甚至因為降低了手
作的複雜度，成本也隨之拉低，可提供屋主
更具競爭力的價格。

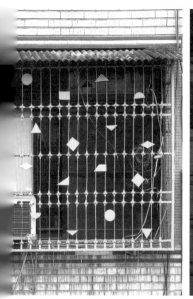

陽台護欄與門窗開口常以鐵窗花進行安全性增強。

我們在走訪鄉間的拍攝途中，常成為鄰里間好奇的對象。若鄰屋恰好是商家，便可前往消費拉近彼此間的距離。我們也常在表明來意後，聽到鄰近住戶或商家對各種鐵窗花的看法：「造形、圖案花俏的鐵窗雖氣派，但防盜才是最主要的目的；圖案簡單的雖然好清潔，卻不夠漂亮……」確實，在鐵窗花以材料重量計價的年代，經典的「直橫線交織」規則統一，也不帶附加裝飾物，製作上相對快速且同樣具有防盜功能，因而成為鐵窗花造形主流。不過，這類鐵窗花在部分屋主眼中可能失於單調；而從鐵工師傅的角度來看，若能在不增加太多材料成本的情況下，多下一些工夫將窗花圖案稍作變化，提升賣相之餘還能維持相近價格，同中求異的作品還可以累積口碑，甚至達到廣告效果。時間一長，鐵工師傅在窗上發揮的諸多創意，也成為綻放至今的鐵窗焦點。

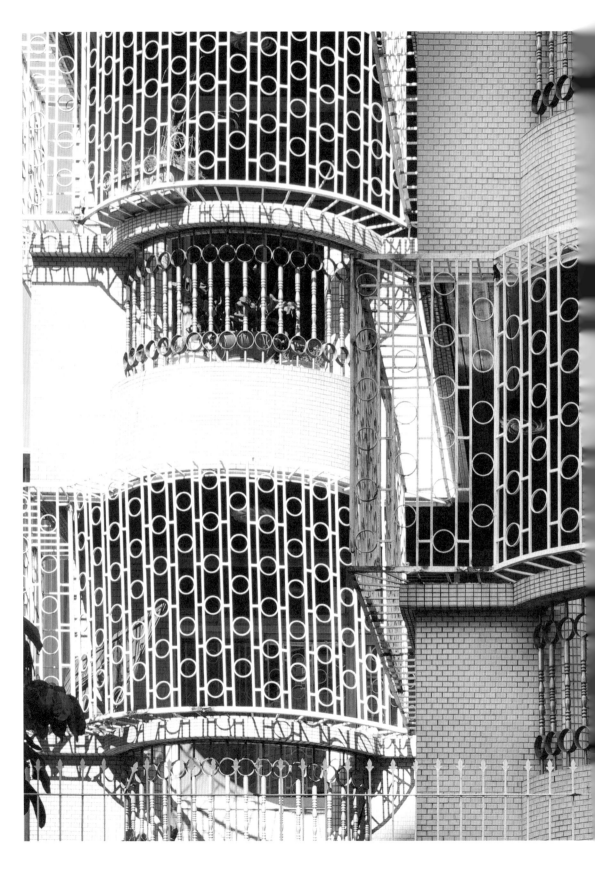

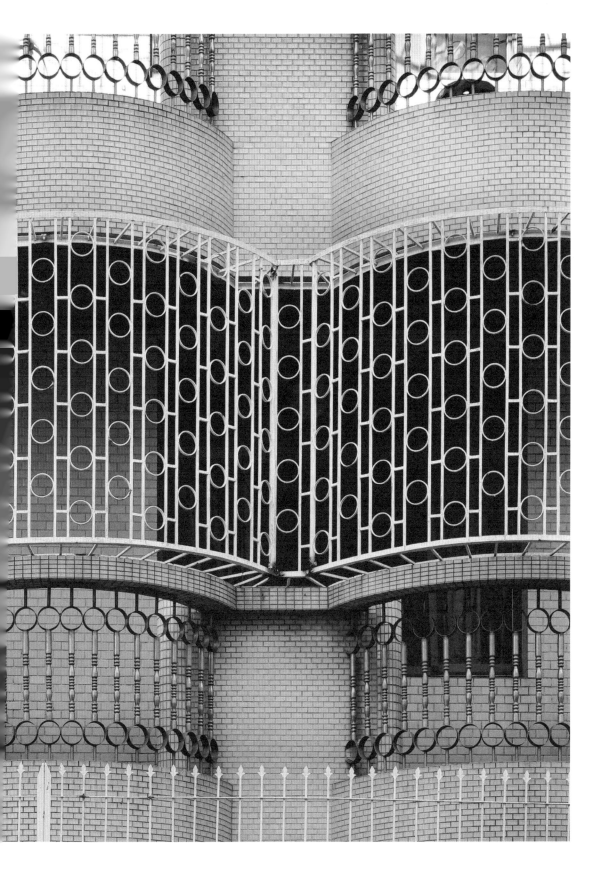

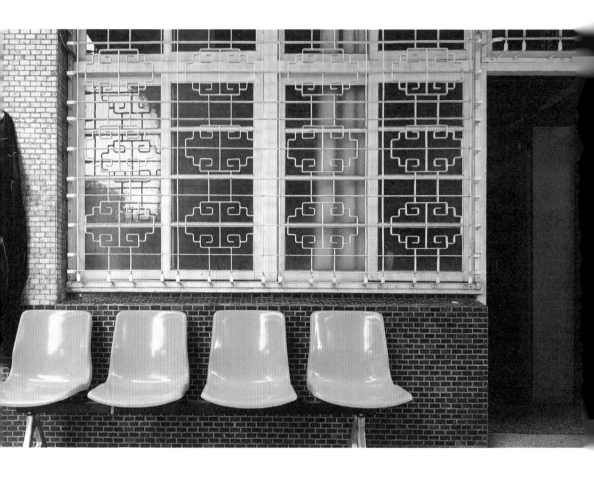

除了自行設計的圖案,鐵工師傅也會依照早年的傳統紋樣製作。這些廣泛用於民間的圖騰,大部分也是由幾何構成,歷經數百至數千年的時代美感考驗,從純粹的視覺美學逐而賦予吉祥意涵,成為備受歡迎的幾何圖式。例如高雄內門紫竹寺就在石雕、磨石子上大量運用東方文化中的祥雲、卍字、銅錢、方勝紋等裝飾圖騰;鐵窗花中的壽字、雲紋也都是可不斷連續延伸的圖案。信眾從廟宇感受到祥和,也期待家宅同樣平安,因此家中鐵窗紛紛採用類似的設計,祝福家族吉福不斷、永世綿延。此外,深受日本文化影響的台灣民間,也會引用日本和柄(傳統圖樣)加以變化來作為鐵窗圖案,包括麻葉、七寶、箭羽、網代、松皮菱等經典的和風紋樣。當

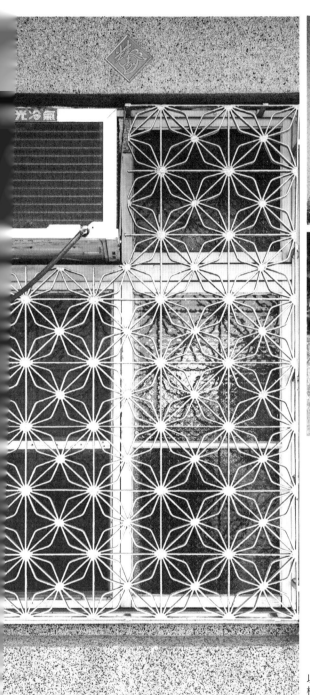

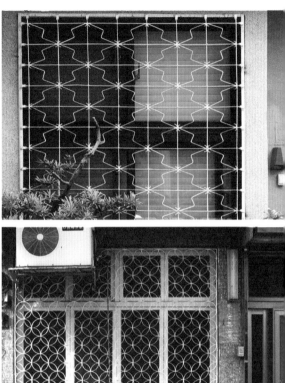

以日本傳統圖騰製作的鐵窗花,左:麻葉,右上:
松皮菱,右下:七寶。

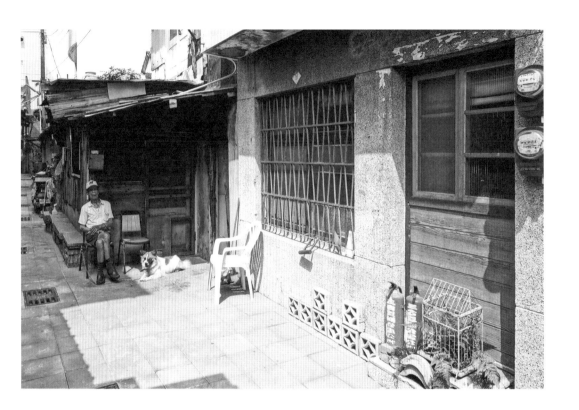

中有些圖案極具深意，例如麻葉是給孩子平安長大的祝福，七寶則有圓滿的意涵。

　　各種類型的鐵窗花，都可以和基礎變化型結合應用。一如高級訂製服所運用的未必是特殊的裁縫技巧，只要在鈕扣、車縫線等細節統一中求變化，即可產生提升服飾價值的時尚感。基礎的鐵窗形狀中，有時也會填入山巒、花卉或器物造形的線條，藉以柔化鐵窗的剛硬感；也可以將特殊造形視為畫面主題，選擇一到數款幾何圖形作為背景底圖，形成虛實、主從關係鮮明的鐵窗花作品。這樣的組合方式看似複雜，各家鐵工廠卻各有因應之道。好比台南東區獨棟宅院頗流行的馬車與跳舞窗花，這類須經由衝床而成的圖案在修改上費工耗時，因此將馬車與跳舞窗花視為整扇窗中不隨意變動的主角，於周圍逐一填入各種基礎造形。但是，就算操作模式相同，選用同款圖案的各戶民宅也會因開窗位置、顏色塗刷，而產生截然不同的視覺效果。

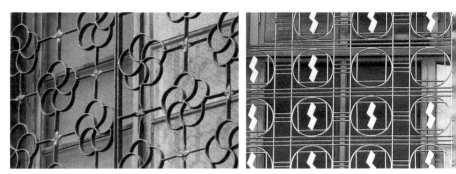

統一與錯位的排列方式能達到穩重或生動的視覺印象。

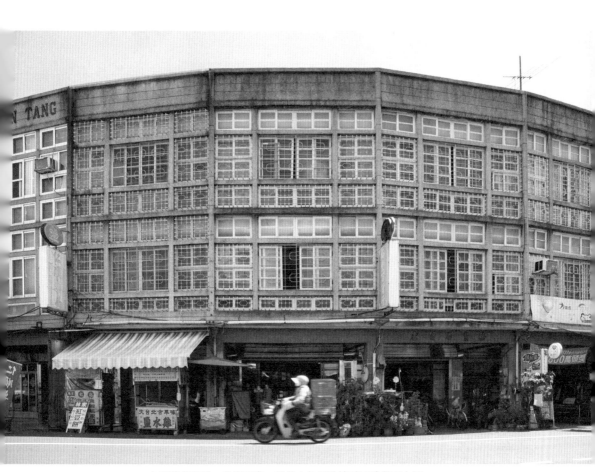

大面積使用單一重複圖案,視覺上的延伸讓房子感覺更大了。

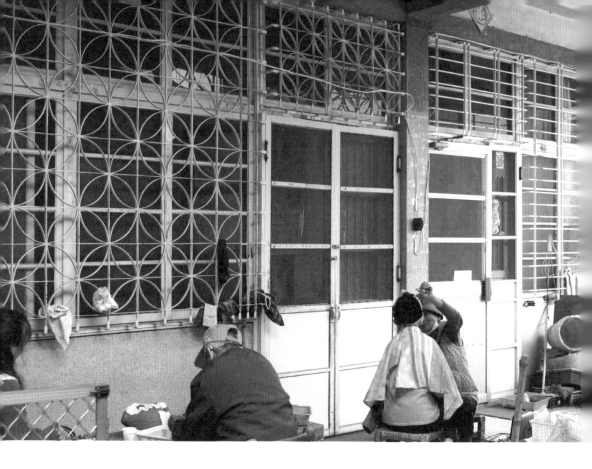

我們有一次去嘉義拍攝時，一位對街的住戶好奇前來聊天，他表示自己年輕時曾經營鐵工廠，看我們拍得起勁，就指著對街的窗說：「這種舊鐵窗愈來愈少了，不過上面的圖案其實很多都可以用現成的模具來凹折。」

「現成模具」一詞解開我們長期以來的疑惑，原來有些全台可見的圖案之所以風行，正因為當時仰賴鐵工材料行販售的現成模具。就像上烘焙課，即便使用相同的點心模具製作，每個人烤出來的餅乾形狀還是略有不同。

各地的鐵工師傅為了做出更具辨識度的作品，紛紛發揮看家本領，設計出自己擅長施作的圖案；新建屋主在挑選鐵窗花時，偶爾也會參考周邊建築款式，久而久營造出台灣各地的地緣性流行款式現象。例如高雄、屏東最常見的東方雲紋，祥瑞之氣從廟宇綿延至民宅，塗刷上熟悉的藍綠色油漆，呈現出老屋主口中的古典美；宜蘭當地時而放大、時而縮小的「大亨堡圖案」，雖然類似台北舊城區常見的圓圈閃電組合，卻早已因應當地屋型演變出最適合的樣貌。

我們為了觀察鐵窗花，經常在台灣各地旅行，因此對於地緣性流行款式的感覺更為強烈。時常收到老屋同好分享旅程中拍攝的鐵窗花照片，在

隨著住戶陸續搬遷、裝修，公寓外牆上規格統一的開口綻放出不同樣式的鐵窗花。

對方還沒提供拍攝地點之前，我們總喜歡先從窗花圖案來推測，十之八九都能成功解題，令分享的同好讚嘆不已。事實上即便我們走遍全台城鄉，也難以徹頭徹尾逛完每條巷弄，也並非每一扇窗都曾親自走訪拍攝。但是從窗上的基礎變化，再對應記憶中曾拍攝過的相似圖案，一幅腦海裡的鐵窗花地圖瞬間繪製完成。從複雜的基礎變化型鐵窗上解構出單元性，是我們喜歡的鐵窗觀察方式，也彷彿能在解構過程中，重現鐵工師傅手工製作的每一道工序。

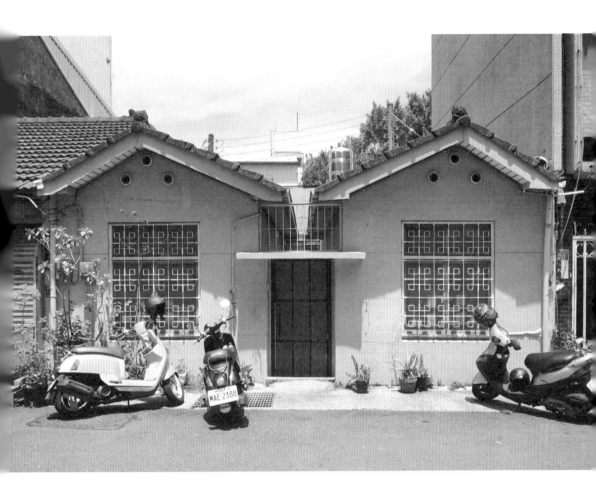

宜蘭當地常見的基本樣式。

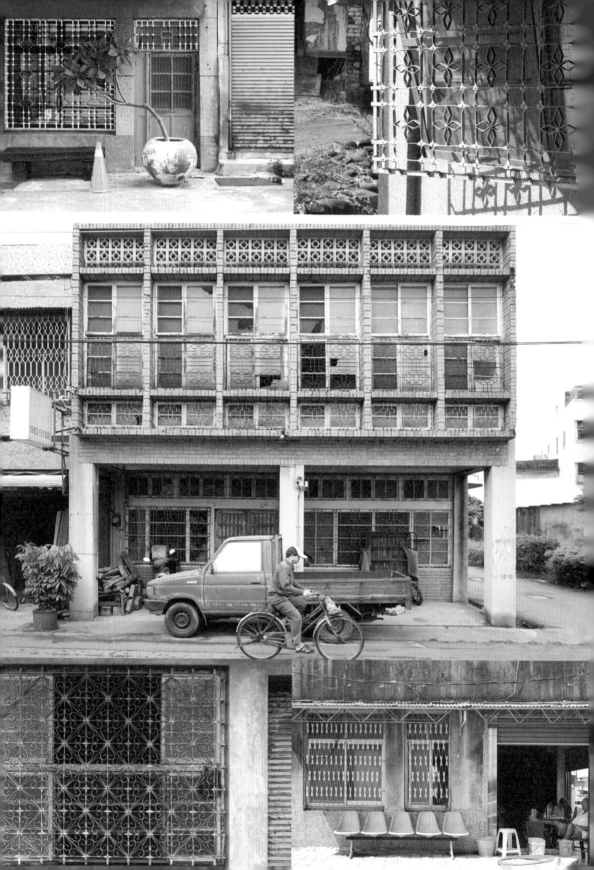

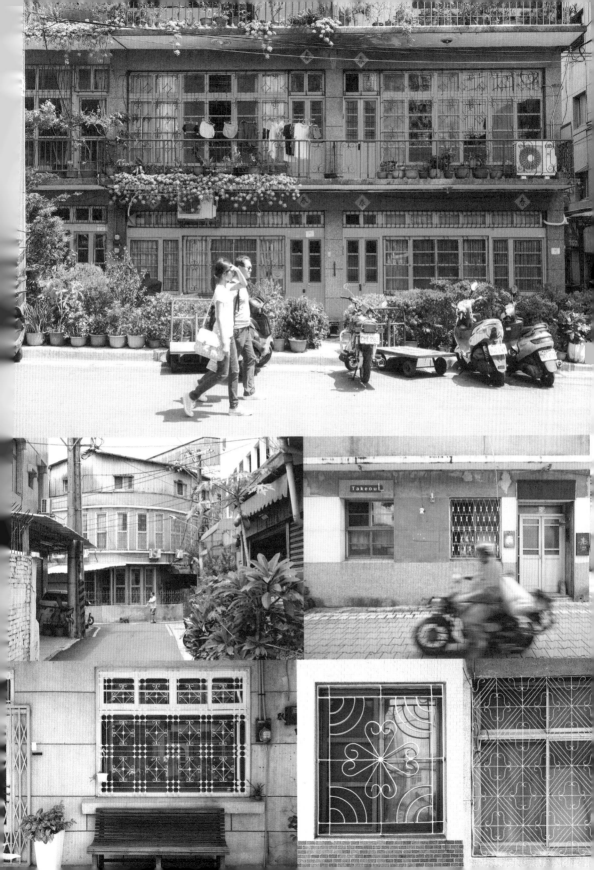

畫作

抽象、敘事，高度藝術性的鐵窗花創作

　　一般來說，鐵窗在安裝上的首要考量是實用性。我們實際觀察各地街道後發現，比鄰的建築上大多會選用相同款式的鐵窗花，除了各家鐵工廠自行製作的花樣，也有模具製造商所開發的各種組合性高的樣式，或如花朵、箭頭等鐵窗加工物件。各地鐵工師傅各有熟悉製作的圖案，漸漸形成鐵窗花樣式群聚的地緣性。這些以元件組合而成的窗花雖能達到數大便是美的視覺效果，對少數屋主來說卻似乎少了些個性。為滿足不同需求，鐵工師傅會用局部特製的方式來同中求異，有時更以屋主指定圖案的全客製化方式來滿足需求。

　　以重複單元構成的鐵窗花，如尺規作圖般規律工整；相較之下，畫作

型的窗不論在圓、扁鐵與附加鐵件的選擇上都相對靈活，也更具徒手製作的自由風格。然而，任何天馬行空的圖案雖具創意，也必須考慮施工的可行性。不論是以線條或色塊表現、營造藝術氣氛，能同時兼顧防盜的實用性才屬佳作。從台南、高雄的「波光鐵窗花」可以發現，看似雜亂的線條中仍具有一定規則，也常為了補強結構而神來一筆。以台南的「葡萄鸚鵡窗」為例，抽象線條勾勒出葡萄與鸚鵡的模樣，這組圖案只出現在市區內三戶民宅中，圖案依現況進行鏡射、微調，線條略有變化卻不破壞協調性，展現鐵窗師傅設計與施作的功力。

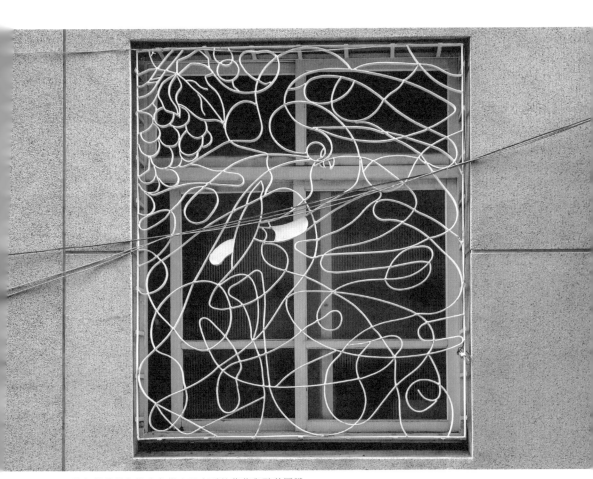

抽象的線條勾勒出象徵多子多孫的葡萄與鸚鵡圖騰。

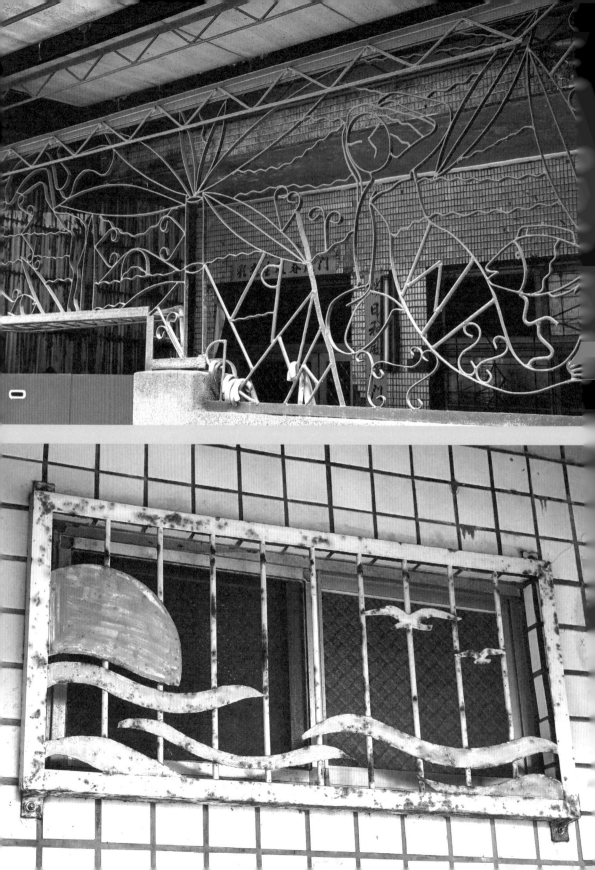

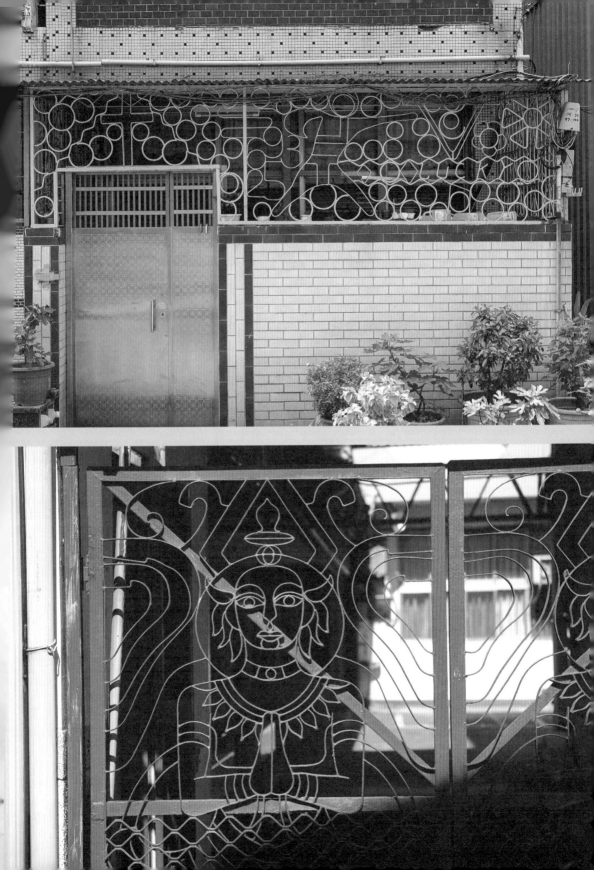

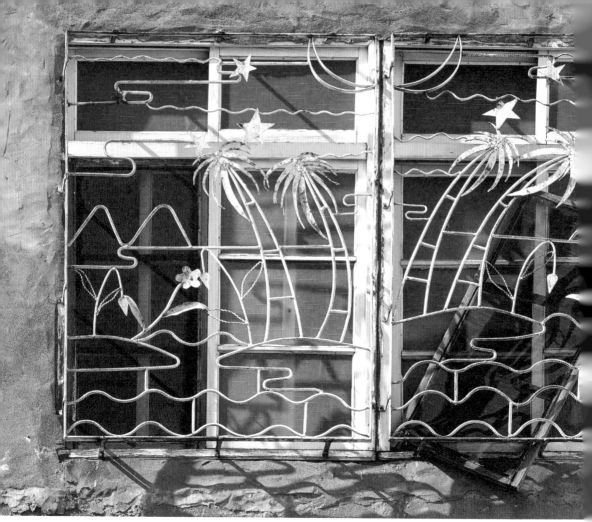

彰化 海浪、島嶼、椰子樹，充滿海島風情的鐵窗花景色。

　　畫作型鐵窗花也可視為數款模組化幾何、花草圖騰的組合。以彰化為例，當地除了幾何構成，多處民宅窗上以同款鳥類、花盆或結合日、月的山巒為飾，取其單一元素或結合姓氏等圖騰，發展出地緣性特色。鐵工師傅善用既有模具，並以此發展出模組化的畫作類型鐵窗花，依照常見的開窗尺度規畫。首先以基礎線條將畫面分隔成數個區塊，再將主題位置微調成適合現有模具圖案的大小，創作出介於連續圖案與抽象的折衷風格。由此可知，台灣各地陽台上常見的「葡萄藤窗」也可拆解為框架、主題物（葡萄），以及便於因應基地尺寸微調的藤蔓，來提升鐵窗製作的效率。

　　藝術往往能反映當時的社會風俗，而藝術家作品中也蘊含了過去的生活經驗與文化累積。因此觀察民居的鐵窗藝術，也是一種感受舊時光的方法。早年民間信仰中的祥禽瑞獸不只存在於神話，也常現身於建築裝飾，例如宜蘭頭城街上的龍鳳鐵窗花，除了靈活生動的輪廓線條，更以黃白藍紅四種油漆為龍鳳、白雲、海浪、紅火著色。這款窗花保養良好，龍鳳至今仍飛舞於五十多年前製作的鐵窗上。同樣表現「龍鳳呈祥」的畫面，宜蘭頭城的龍鳳鐵窗花線條嚴謹工整，新竹關西的龍鳳造形與文字則顯得樸直率真，透露出設計者不同的個性。我們在拍攝新竹這扇鐵窗時，屋主指出其實自己是請鐵工師傅做了和師傅家鐵窗同款的圖案，理由不僅僅是圖案本身具有的吉祥寓意，也是因為受到師傅製作自家鐵窗時的認真態度所感動。屋主每年都會請油漆師傅重新上漆，持續維護自宅美觀與師傅的好手藝。儘管嘴上抱怨著油漆工錢愈來愈貴，還有哪處上錯色害他得重漆，但在我們看來，這都是屋主對於住家美感的珍惜與重視。

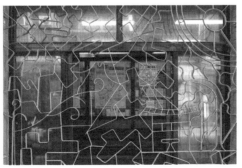

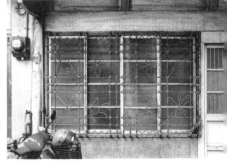

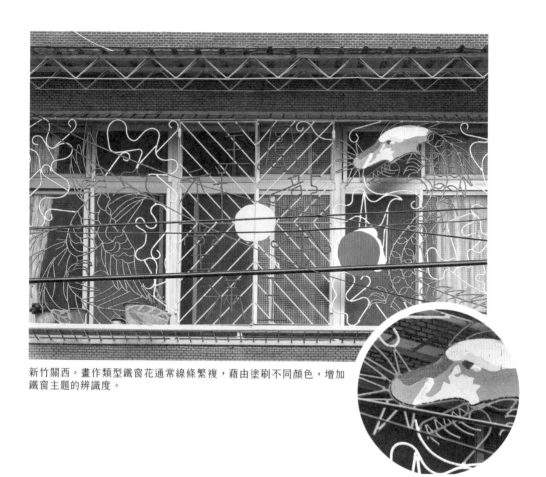

新竹關西。畫作類型鐵窗花通常線條繁複，藉由塗刷不同顏色，增加鐵窗主題的辨識度。

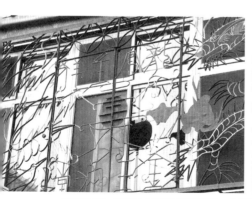

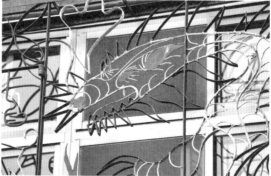

新竹內灣。應與上圖龍鳳窗出自同一位師傅之手，相同的主題與構圖中能看見同中求異的線條運用。

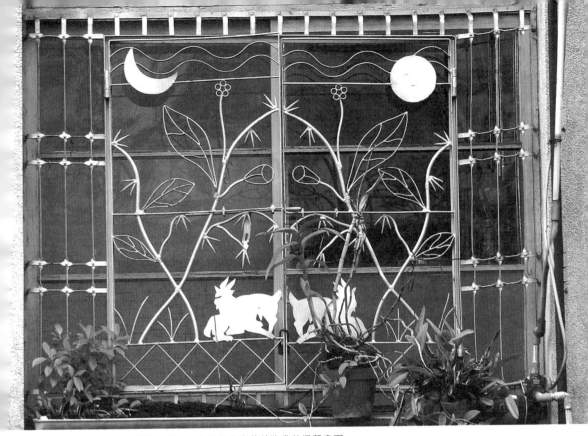

鐵窗堅硬的線條裡，刻畫出孝悌故事中羔羊跪乳的溫馨畫面。

　　畫作型鐵窗花大多為特製款，以圖案來詮釋故事的空間也更加寬廣。除了前面提到的龍鳳呈祥，台中的「羔羊跪乳」窗花、新竹的「嗷嗷待哺」以及高雄的「福祿萬壽平安」、「鯉魚躍龍門」等，幅幅像是繪本裡的美麗圖畫，向我們說出一段又一段的故事，也是對屋主一家的提醒與祝福。不過這些是比較容易看出涵義的鐵窗，還有一些我們難以解答的圖案，例如高雄的「仙女鐵窗花」，這幅鐵窗畫中描繪身著彩衣、手撚葉枝的赤

腳仙女，一旁還有好意兆的竹林、鹿與祥雲。雖然不太明白畫中想表達的意義，但構圖美得令人驚嘆；坐落於南投，由老鐵工師傅自行設計的卡通風格鐵窗花，一側是吉他與樂譜、另一側端咖啡的是神似米老鼠的服務生，彷彿在描繪西餐廳裡聽音樂喝咖啡的時髦場景。可惜屋主已經過世，畫作緣由也失去了源頭。這些深藏於窗花中的涵義，彷如家族間不外傳的祕密，外人雖無法解讀，但其造形與美感絲毫不輸真正的畫作。

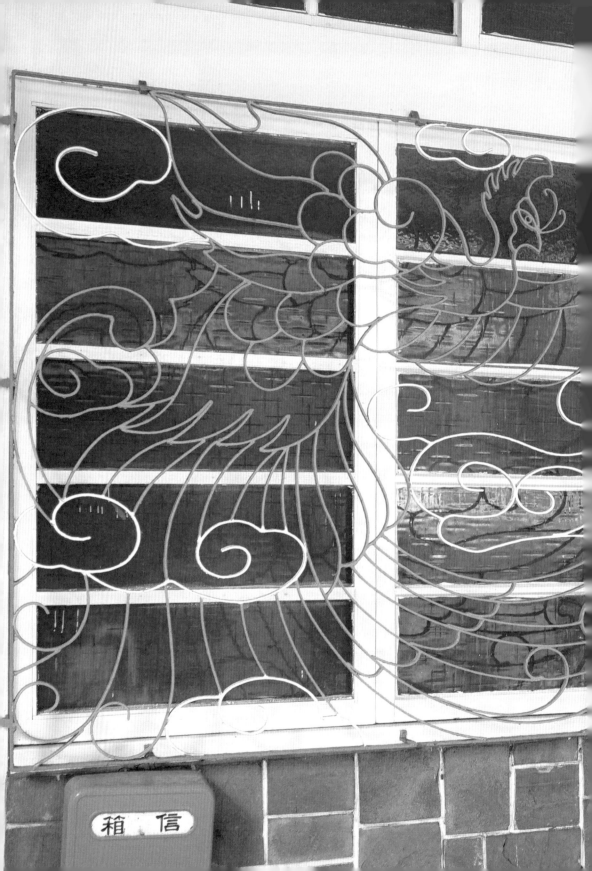

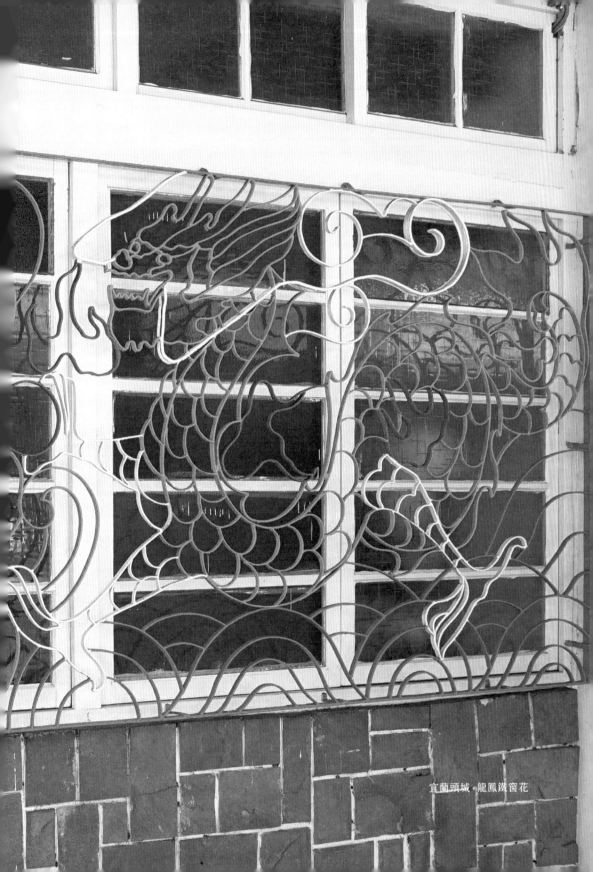

宜蘭頭城．龍鳳鐵窗花

　　畫作類型鐵窗花富有美感並隱含寓意，若選用並凸顯和當地連結的主題，也等同多了一層當地的文化意涵。

　　我們來到屏東來義時，便發現四周建築上裝飾有許多排灣族的傳統圖騰，許多房子外還掛著主人親自獵得的山羌頭骨，居民正用我們聽不懂的族語聊著天。我們在這裡就像誤入的捕魚人，而眼前是與世無爭的桃花源。在部落中，我們發現一幅相當特別的民宅鐵窗。幾何化的線條中刻畫的是穿著排灣族傳統服飾的人像圖騰，男性頭飾上勾勒出圓形獸牙裝飾、披肩上的圓圈則象徵貝殼或琉璃珠；女性的領沿肩飾同樣以圓圈裝飾，服飾中用來裝飾的銀飾、鈴鐺等元素，雖然在鐵窗上簡化呈現，仍可看出對傳統文化的重視。畫中的男女間隔像在跳著祈福的舞蹈，也十分契合排灣族部落的傳統文化。

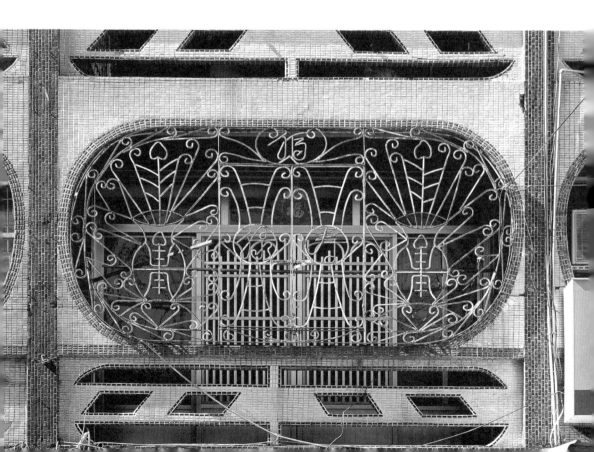

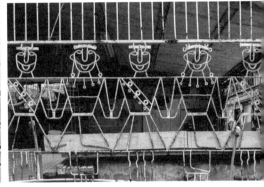

左：屏東霧台的臉譜鐵窗花，描繪魯凱族人美麗深邃的輪廓。
右：屏東來義是排灣族聚落，居民發揮巧思將傳統服飾做成了鐵窗花。
下：仙女鐵窗花可說是我們記錄最精細的作品之一，圖中仙女的髮絲、手指、服飾的紋路，線條流暢、
　　細緻分明，讓人忘了這是以鐵為材料的作品。

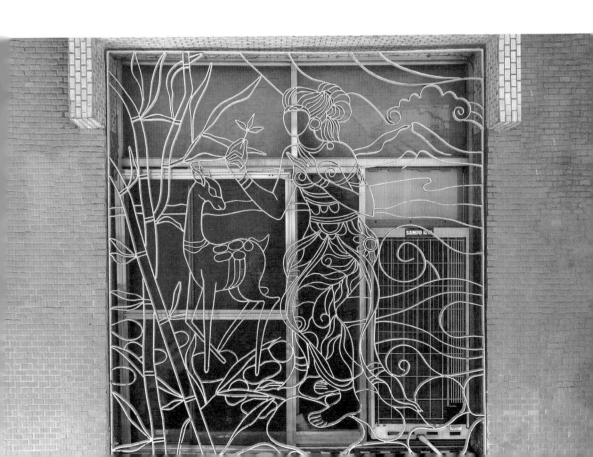

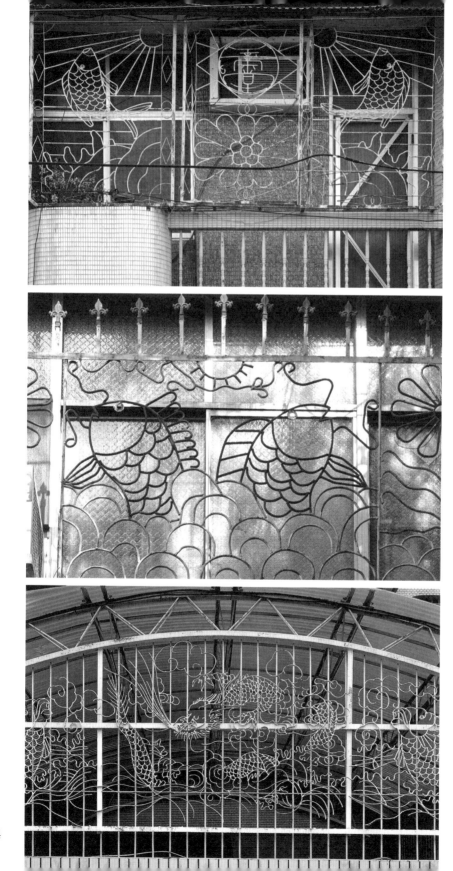

　　畫作型鐵窗花幾乎每一扇都保存得相當良好，可能是因為屋主用心製作，所以在保養上也更加勤快。對於每位屋主而言，這些在當年摩登一時的「鐵窗畫」，不過是一股讓家園變得更美的心意；而來到半世紀後的現代，這些畫作卻成為人們記錄與探索台灣文化的重要媒介。

不同風格的「鯉魚躍龍門」鐵窗花。

器物

寄物傳情，常民生活的祥瑞器味

「風水」影響華人住居生活很深，也是西洋人眼中神祕的東方文化之一。這門結合氣象地理、景觀生態，甚至心理學與生活保健的古老學問，在建築與居家裝潢中，也就是關乎門窗尺寸、梯階高度、物品擺設等住居細節上，都攸關人們的生活。在房屋的各處構件上，常見採諧音字的吉利圖案，例如蝴蝶與蝙蝠象徵「福」氣、鯉魚與金魚的年年有「餘」；當中也不乏對日常器物的想像，扇子意喻善良、葫蘆代表福祿，而花瓶的「瓶」字諧音意味著平安。

器物類型的鐵窗花涵蓋各篇章的元素。例如前面提到的音樂與舞蹈鐵窗花，鋼琴、吉他與豎琴等樂器皆為器物，欣賞圖案的同時彷彿也在聆聽

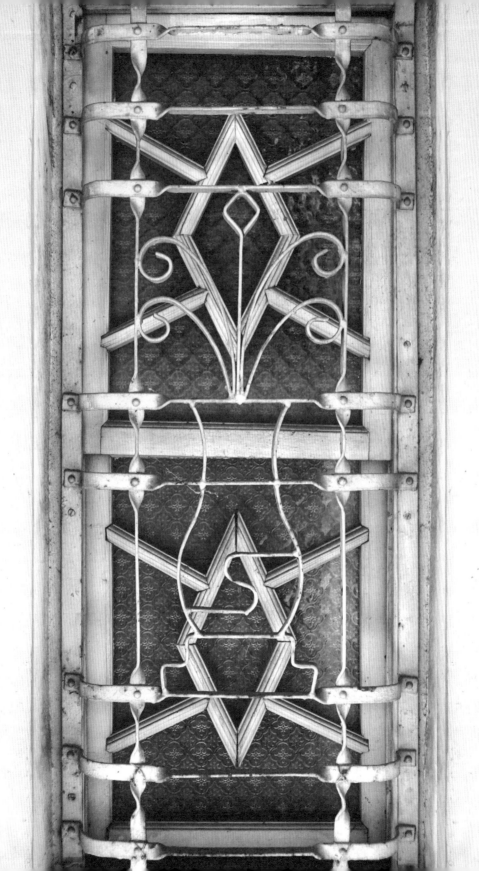

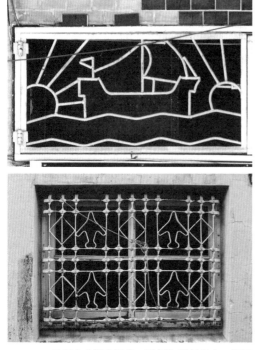

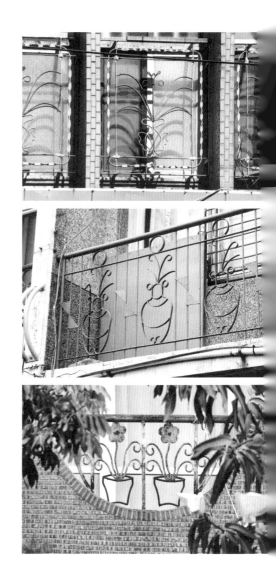

氣窗上的寶船圖案，時刻為商行帶來一帆風
順的祥瑞之氣。鄰近航空站的民宅，則將天
空中翱翔的飛機幻化成窗上時髦的裝飾。兩
者皆為交通工具類別的鐵窗花。

優美的旋律。形象鮮明的器物能與當地人文環境產生連結，倘若將交通工具視為超大型的生活器物，具有河、港、海的高雄即與船密不可分。我們曾偶遇民宅上的山河與帆船鐵窗花，也在高雄鹽埕區商行氣窗上發現蝴蝶與日本寶船般的圖案；如同春聯上的祥瑞圖畫，為民宅與店家生意迎來福氣與一帆風順。同為交通工具，飛機在屏東被解讀為昔日搭機旅遊時髦新潮的象徵；到了嘉義朴子則是鄰近嘉義航空站的聯想。從這座軍民合用機場起飛的飛機翱翔在天際，隨後緩緩降落在民居的鐵窗上，成為當地特殊的一扇窗景。

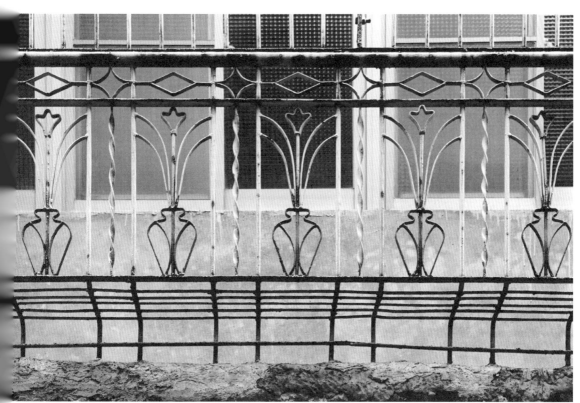

　　鐵窗花最主要的功能為防盜，若於堅固的鐵窗上再懸掛如山海鎮、八卦鏡等具趨吉避凶功能的物件，更是如虎添翼。然而，任何附加物都不如直接焊接於窗上牢靠，因此台灣民宅鐵窗上，不乏直接以鐵條勾勒出八卦或葫蘆等具民俗色彩的物件。具吉祥寓意的器物眾多，鐵窗上最常出現的莫過於「花瓶」。事實上，象徵平安的花瓶除了印象中居家擺設功能，轉化其型態的建築運用更是由來已久，例如古建築中隱喻「出入平安」的寶瓶門框，或是模仿西洋式建築的寶瓶欄杆；而融入「瓶」的意象的壁畫或雕飾更是不計其數。在 1960 年代的台灣，則順勢運用在時下流行的鐵窗花，

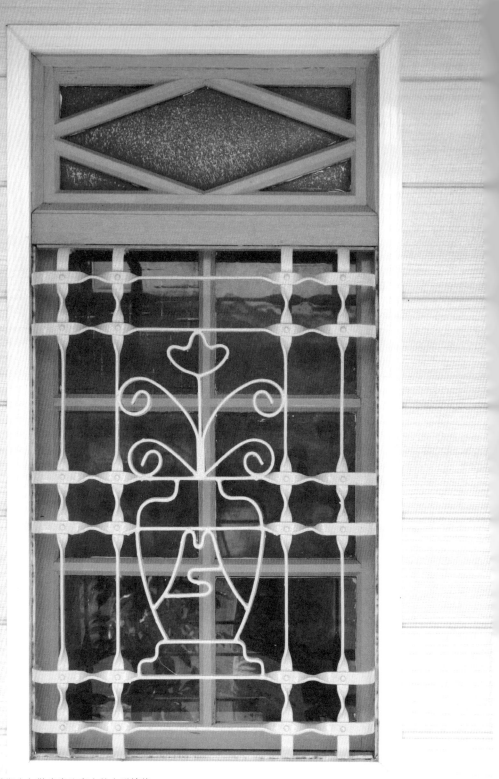

象徵平安的花瓶內勾勒出壽比南山的山形線條。

以代表平安的圖案作為守護居家安全的象徵，點綴新起的樓房，同時祝禱一家人平安常樂。

就像出自不同窯廠的藝術品，各地流行的花瓶樣式自然與工匠的手法密不可分：構圖是否考慮透視感、顏色塗刷原則、瓶身與背景是否做出區隔，由此發展出不同的樣貌。台灣仍有幾處城鄉聚落，保留著數十年前手工打造的「花瓶」；如同鶯歌陶瓷老街上各商家門前的花瓶，儘管造形相同，瓶身上的彩繪、紋理仍有些微差異，形塑出同中求異的美學價值。

來到雲嘉鄉間，一座座三合院外只見悠閒乘涼的長輩，我們的突來乍到似乎成為村裡的一件大事。我們表明來意後，一位老太太緩緩起身陪我們一起欣賞窗上的圖案：「長方形的鐵窗上，以垂直水平線條框住插有元寶花朵的花器；瓶身上點綴著一座雲霧繚繞的小山，再小心翼翼置放在台座上。」

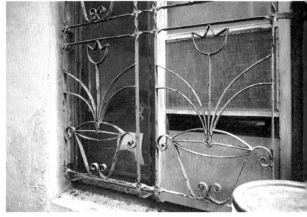

從潔淨鮮豔的漆色，可看出定期維護的用心，不過由於並非屋主指定的圖案，且年代久遠，最初的設計理念已無從得知。老太太一時興起就從圖案上解讀：「應該是平安的意思吧！」我們則從上頭的花朵與山形圖騰聯想到「花開富貴」、「壽比南山」等吉祥詞彙，老太太聽了也很開心。我們要離開時，老太太指著附近幾戶人家說：「我記得這幾間也做了一樣的鐵窗，你們也可以去拍。」我們慢慢開著車，沿途確實有幾戶合院裝設同款鐵窗，有些隨房子閒置早已鏽蝕、有些則掛滿農務用具，就像老街貨架上同中求異的花瓶，每一只都充滿特色。

從外型來看，各種器物高矮胖瘦都不同，並各自變化出不同的名稱與意涵。插入花朵的是花瓶，細頸球腹造形賦予錢財福氣不易外流的意涵；瓶身較短寬的為盆，是為住家聚寶聚財的器物。這類圖案成為當時五金行販售的公版「小花盆」鐵片，卻也在各地發展出不同面貌。例如嘉

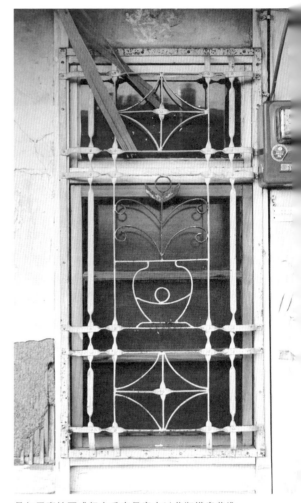

早年雲嘉地區盛行在垂直長窗中以花瓶鐵窗花進行裝飾，逐漸演變出各種瓶身、花型。

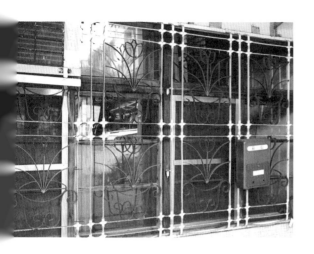

義的花瓶大多為鐵窗主角，較大的瓶身裡會置入日月星辰、青山流水或福祿壽文字等各式花紋，賦予鐵窗更豐富的意涵與美感；竹苗一帶則時興量體小、二方連續運用的花瓶飾帶，相較於其他縣市的花瓶色澤單一，多了些配色的概念。偶有幾戶瓶中勾勒出擬真姿態的枝葉，上頭盛開的花朵在屋主心中也各有解讀，像是象徵富貴的牡丹、百年好合的百合或是熱情豔麗的玫瑰。每天欣賞窗上的花，彷彿能帶給屋主極好的兆頭。

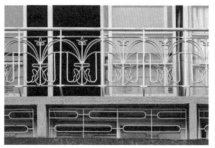

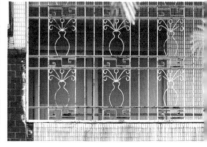

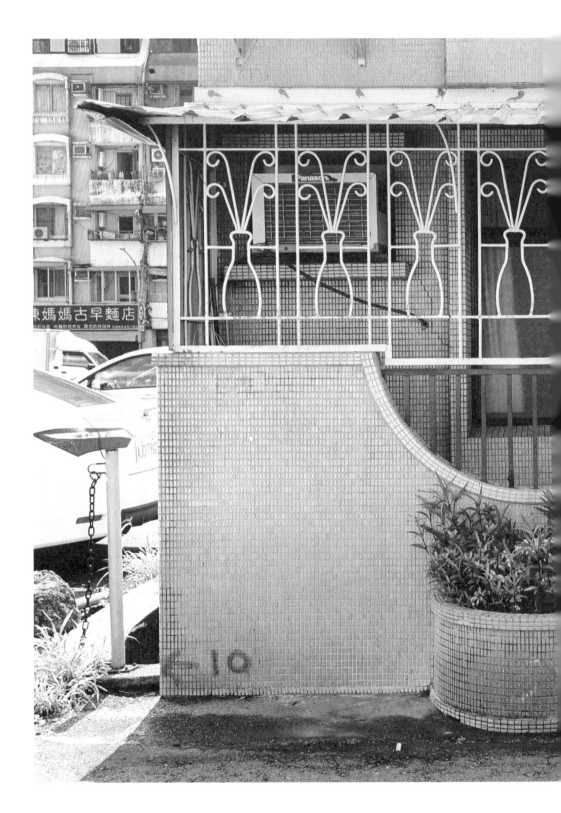

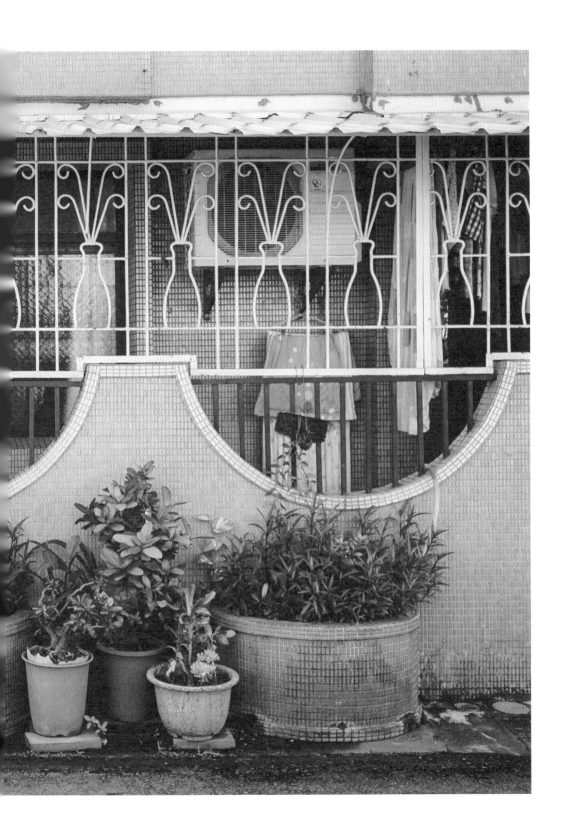

「葫蘆」也是建築裝修常見的器物裝飾之一，取其諧音具有「福祿雙全」的意涵，在民間信仰裡可視為神器，仙人以此吸收蓄積自然界萬物精華，具靈性，常以泥塑、剪黏或彩繪等不同形式出現在廟宇中。在民居中，葫蘆外型為圓球成雙，圓潤飽滿，藉此祈求婚姻美滿；葫蘆枝繁葉茂並多籽，寓意子孫昌盛、人丁興旺。此外也不乏將陽台開口設計為葫蘆，立面以馬賽克磁磚拼貼出葫蘆造形的案例。這也可看出，門窗開口為家宅與外界的溝通管道，將驅魔辟邪的神器融入鐵窗花設計，對於住戶也有安居定神的功用。我們曾在訪談中聊過一位老師傅的話，他說：「葫蘆與花瓶原則上都是左右對稱，對於鐵工來說很方便，只要使用同一副模具，準備等長的兩段鐵條依序凹折、再左右翻轉就能做出來。遇到屋主不指定鐵門和窗的樣式時，基本上雖然多以垂直、水平基礎線條來製作，但最後也常在鐵門上緣加上葫蘆，屋主通常會更滿意。」每一扇精緻的鐵窗都是鐵工師傅功力的宣傳招牌，但那些手工打造的作品中，或許更多是獻給屋主一家的真摯祝福。

傳統信仰中將葫蘆視為擁有收煞化煞、旺財、鎮宅等功效，民居上常見葫蘆實體或相關圖騰裝飾。

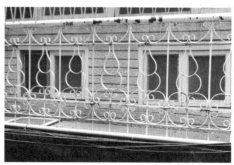

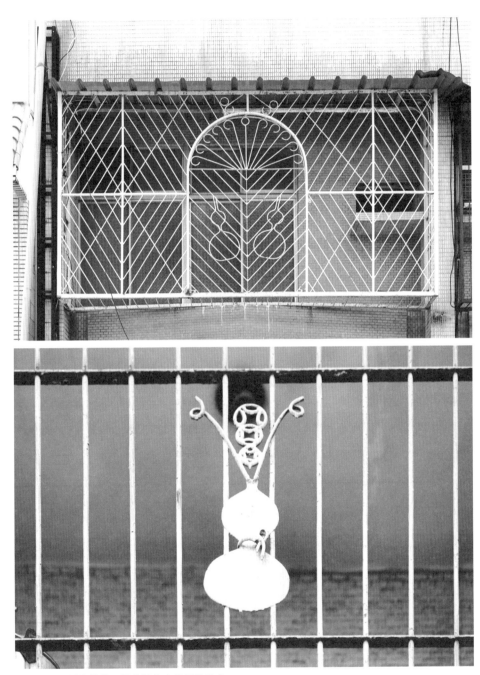

上：成雙成對的葫蘆，組成諧音中的福祿雙全。
下：葫蘆結合銅錢，在民俗中具有增加財運的意涵。

器物類型除了量體大與線條鮮明的花瓶、葫蘆，也有十字架、法輪等宗教物品。看似普通的窗上，也可能隱藏特殊設計。例如在垂直水平的基本款鐵窗上加入易經的八卦，由於每個卦由三個爻組成，而這些「爻」在圖像上皆屬線段，稍不留神就會錯過。我們發現，扇子在東方文化中與「善」諧音，象徵善良、善行；古代文人雅士會在扇面上題字作畫，高屏一帶的

老房子也習慣在陽台、女兒牆上設計出花卉、寶瓶、壽桃或扇子狀開口，略講究的人家會在開口中再加入鐵窗花，形成花中有花、桃中有桃的層次感。當中以扇子開口中的圖樣變化性最高，有別於直接內縮複製開口圖案，可以在扇內填入放射狀的尖刺鐵條，也能勾勒出翩翩飛舞的蝴蝶，完成一幅充滿吉祥寓意的扇子畫。

為了解決生活所需，各式各樣的器物接連問世，逐步改良並加強美觀性。透過器物種類能推敲出使用者的生活經驗，恰好近似於鐵窗花的發展歷程。儘管手工製鐵窗早已非市場主流，舊建築上沿用至今的鐵窗所染上的卻不僅僅是時光的陳舊色澤，上頭

的器物圖案也蘊含著製造年代時興的事物與社會價值觀。相較於現代新式防盜設備，鐵窗花在守衛家園的前提下，還多了一份生活美學實踐。那些看似尋常的器物圖案背後，或許還有更多故事等著我們去發掘。

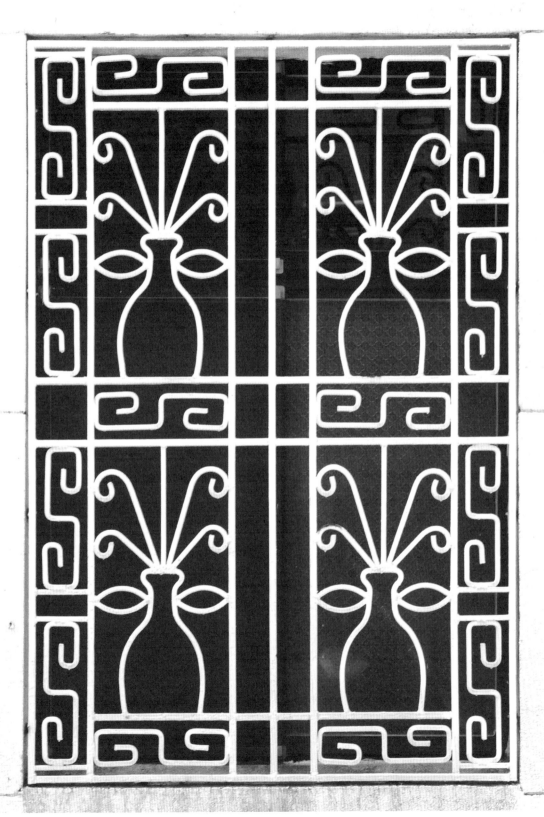

國外的鐵窗花

文化與生活，鐵窗上的異國風情

　　我們在書中介紹了台灣各式各樣的鐵窗花，千百款圖案就像園中盛開的不同品種花卉，各自綻放風采。不過美麗的鐵窗花花園並非台灣獨有，其他國家也可看到，但因各地「品種」不同，即使窗花製作工法近似，所選用的圖騰與風格因地區文化的不同也有所差異。

　　在歐洲，鐵窗花通常運用在老建築的陽台與窗台欄杆上，大多選用古典的植物花草樣式，並運用 S 形、渦旋、弧線等幾何線條，強調繁複線條變化感的巴洛克風格。這些樣式注重造形變化與平衡，較少賦予具象圖案與象徵涵義，早期也曾在日治時期引進台灣洋樓建築，可說是台灣鐵窗花的起點。

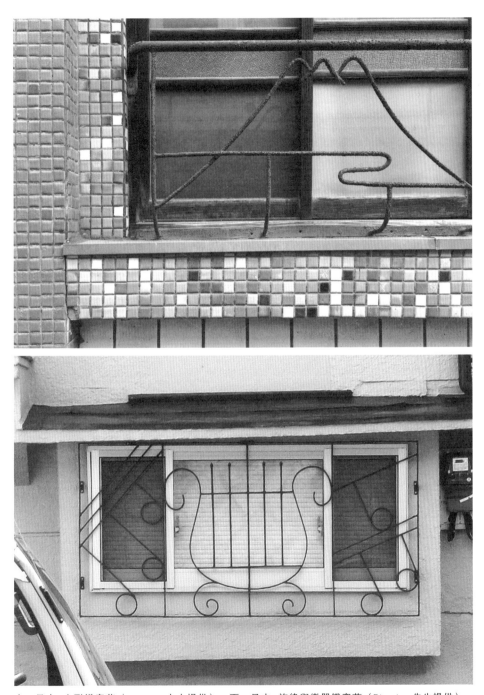

上：日本 山形鐵窗花（tearoom 女士提供）。下：日本 旋律與樂器鐵窗花（Binming 先生提供）。

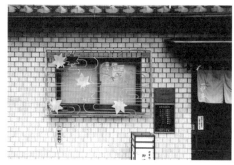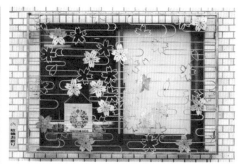

　　至於日本的鐵窗花世界又是如何呢？我們透過社群認識了一群來自日本大阪的路上觀察者同好，他們在 2010 年組成「面格子ファンクラブ」（鐵窗花迷俱樂部），以鐵窗花為主題在日本各地走訪記錄，還曾在大阪舉行兩次鐵窗花主題展覽。展覽中除了俱樂部成員的攝影作品，還設有講座、吟鐵窗花詩、剪紙窗花，以及調製鐵窗花雞尾酒的活動，多元有趣呈現日本鐵窗花的美感。成員中的 Binming 先生與 tearoom 女士推測日本的鐵窗花源於明治時代，當時鐵窗大多為圓鐵柱，或以扭轉工法塑形鐵帶或銅帶，並以鐵絲捆圈或鉚丁固定。不過，日本隨後也和台灣面臨相同處境，二戰時的金屬類回收令收回了大部分的鐵窗，日本如今的鐵窗大部分

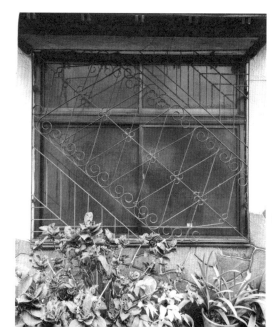

日本　斜角構圖
（tearoom 女士提供）

是在戰後安裝，造形上大多以幾何造形為主。不過俱樂部的成員也發現了許多特別的圖案。

　　新加坡與馬來西亞也是鐵窗花樣式豐盛的花園。位居東南亞的兩個國家，在歷史上曾受到葡萄牙、荷蘭、英國等國家殖民，因而有不少歐洲人移居，加上當時因人力需求引進許多華人與印度人，與原居此地的馬來人共同生活，這段淵源演進至今，使兩地在語言、服裝、飲食等各種日常面向上，發展出各族群共融或尊重共存的多元文化社會。尤以宗教建築最明顯，分別對應各種族的主要信仰，而

新加坡　多種族帶來宗教的多元性，各地有許多充滿色彩鮮豔的神像雕塑與彩繪的印度教寺廟，而視為智慧象徵的大象，也成為鐵窗花的圖案。

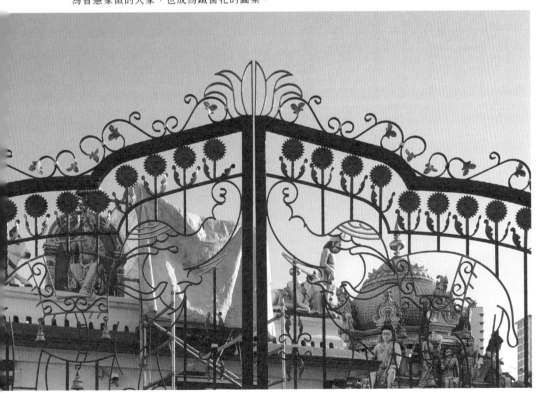

馬來西亞　多元的宗教信仰文化，反映在鐵門上的裝飾圖騰。

在回教清真寺、基督與天主教堂、佛寺與道教宮廟、印度教神廟上，很常見到代表各自信仰的鐵窗花符號。

1930 年代是新加坡朝現代化國家大幅邁進的時期。當時英國殖民政府為了解決地狹人稠下城市發展與居住問題，著手計畫興建公共住宅，中峇魯（Tiong Bahru）便是新加坡最早興建公共住宅的地區之一。這些公屋建築採用當時流行的 Art Deco 裝飾風格，並在建築外觀上模仿飛機、汽車、郵輪等造形特徵，稱作摩登流線造型風格（Streamline Moderne Style），在當時以現代室內設計與衛生設備配套完整著稱，並特別加裝鐵門窗作為住居保防，整體生活環境相當理想而大受歡迎。這些建築也在 2003 年獲立法保護，因而保存下這些獨特的戰前近代建築。

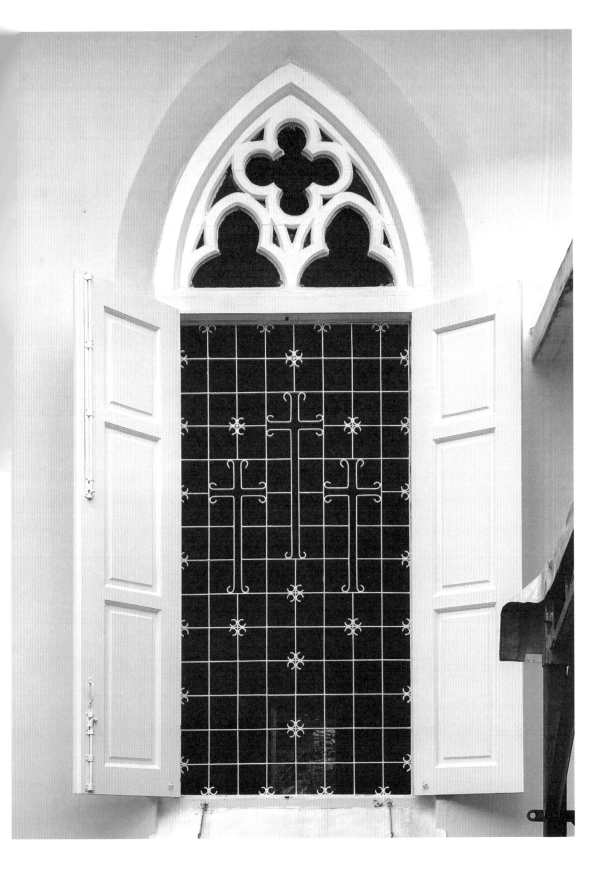

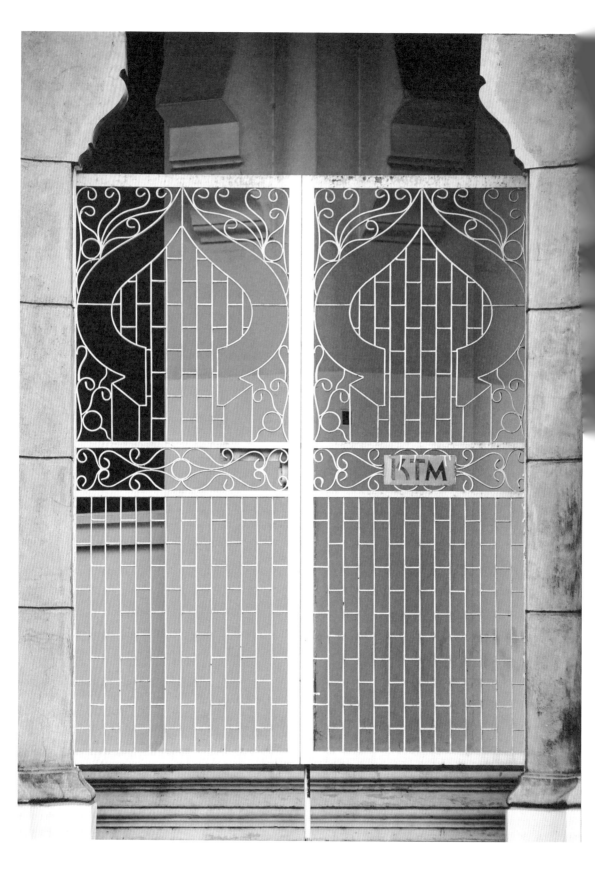

　　當地每戶組屋的鐵窗花不盡相同，幾何造形之外，也有東方社會中寓意吉祥的花瓶圖案與壽字。這些鐵窗花經過數十年歲月流逝卻不見鏽痕，可見住戶儘管年齡漸增，仍十分注重房屋保存。如今我們在新加坡市區看到的大廈組屋外牆上，大多漆上了鮮豔的顏色，這裡至今依然沿用原設計的白色外牆，連同鐵窗花統一以白色為主，呈現戰前設計的原始風情。

　　這種文化共存的現象，在馬來西亞的古城中更是明顯。檳城是名列世界文化遺產的美麗古都，為吸引各國

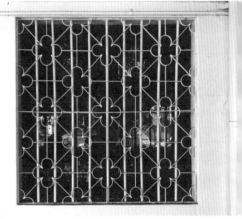

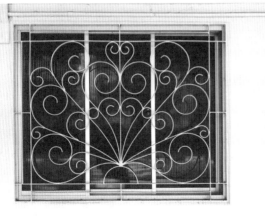

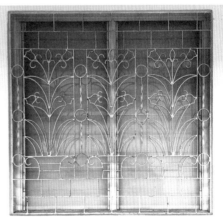

新加坡　中峇魯組屋上的鐵窗花，豐富的圖騰在相近的漆色塗刷下，營造出和諧、乾淨的街區印象。

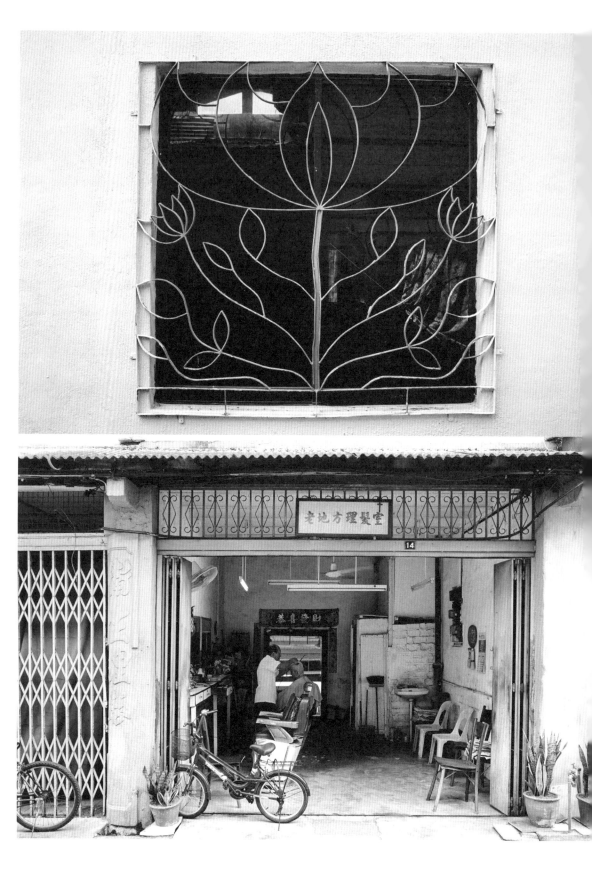

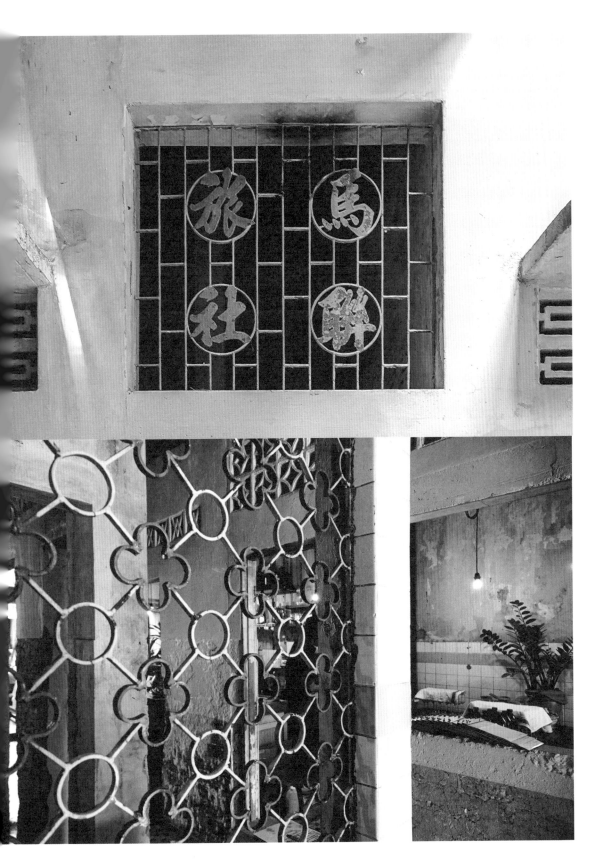

旅客的觀光熱區，不過若忽略過度發展的商業炒作，還是可在這個保留區裡感受兩百年多年來的文化洗禮。檳城暑天雖炎熱，殖民時期街屋所規定設置的「五腳基」（類似台灣騎樓），連接起來卻是一條庇蔭的廊道，為烈日下的行人提供納涼的落腳處。我們避開人潮鼎沸的商圈道路，無意間走到「姑蘇廣存堂茶酒樓公會」的位址，並興奮地在大門上發現以鐵窗花焊接製成的魚蝦酒肉等大盤菜色。來自中國的華人很早就移民檳城，工商各業與宗親團體都在此發展結盟設會，因此城裡可看到許多各姓宗廟與行業會所。這棟成立於 1875 年的姑蘇廣存堂茶酒樓公會，業務除了當地茶酒樓業者相關行政事務，也經手原料販售。在大門焊上令人垂涎三尺的山珍海味菜色，是裝飾也呼應了公會的業務，甚至可當作會所招牌，是我們在檳城拍攝時印象最深也最有趣的鐵窗花。

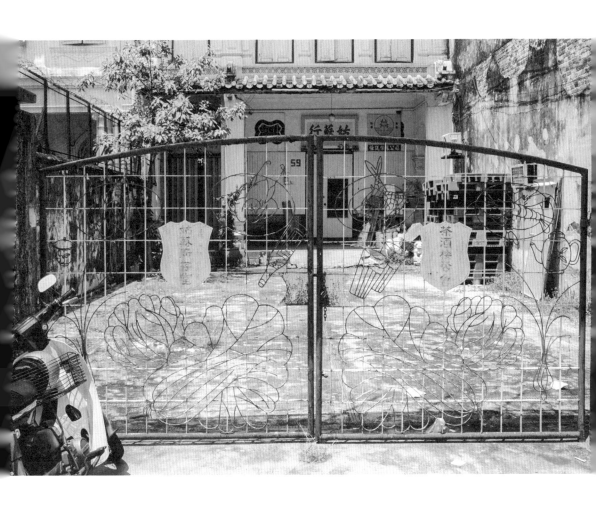

馬來西亞檳城　茶酒樓
公會鐵門上，勾勒出各
式佳餚珍饈，與公會成
員的營業項目也有所
呼應。

ATYPICAL

screen

Rocking horse

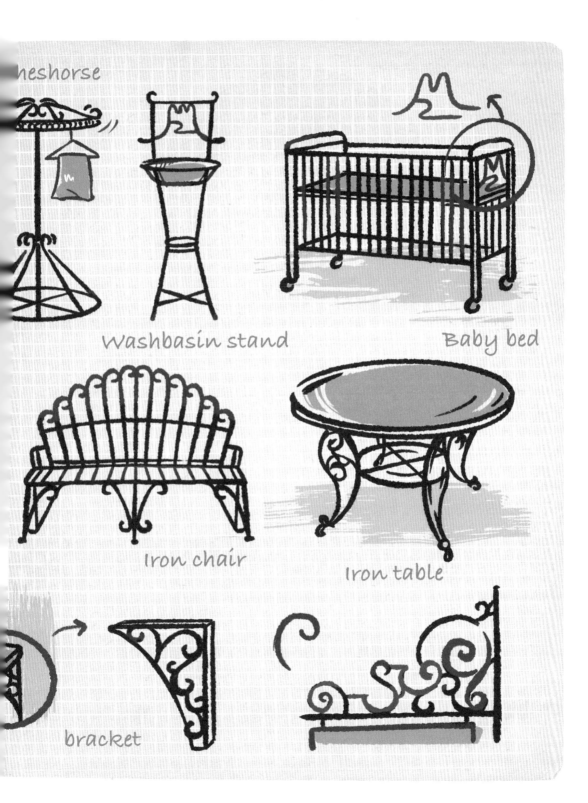

heshorse

Washbasin stand

Baby bed

Iron chair

Iron table

bracket

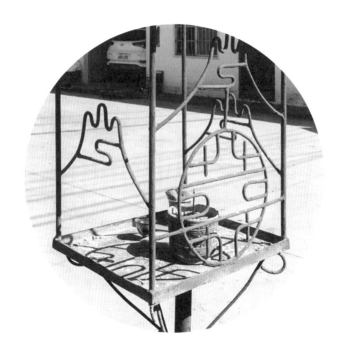

非典型用途

鐵工師傅們的進階考題

「鐵窗花作為居家防盜，規格上是否有所限制？是否還有其他用途與附加價值？」

這個近年來令許多試圖轉化鐵窗花的設計師傷腦筋的問題，其實早就有了答案。這些年仿舊風氣盛行，不少店家直接採購舊鐵窗作為牆面擺飾，形成鐵窗與木窗間的尺寸落差。

其實隨著各時期建築型態演進，開設門窗的方式因應方、圓、多角形的窗戶形狀變化，以及開合方式差異，訂製裝設於外層的鐵窗花也截然不同。此外，為了滿足空間有限的公寓大廈，藉由加大陽台鐵窗深度擴充收納空間，讓鐵窗花在防盜之外，也多了「與天爭地」的附加價值。

　　設計師在轉化鐵窗花的過程中，慣見的手法是將舊鐵窗改造為新的傢俱擺設。不過這種「非典型用途」的鐵窗花早已存在多時。如果各位印象中鐵窗花就該是「鐵窗」或「鐵門」上的花，或許走一趟高雄、屏東會有所改觀。鄉間老透天厝的陽台上有時充滿玄機，有別於刻板印象的裝設方式，根據開口形狀變化，裡頭也能裝設各式小鐵窗花；從這些小鐵件的尺寸與裝設位置，不難看出裝飾性大於防盜需求。同樣的，一些未加裝鐵門的住宅則依據門扇上玻璃開口大小裝設鐵窗花，滿足防盜需求，也減少厚重門扇的視覺效果。

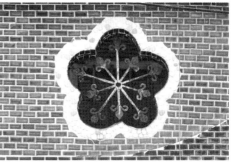

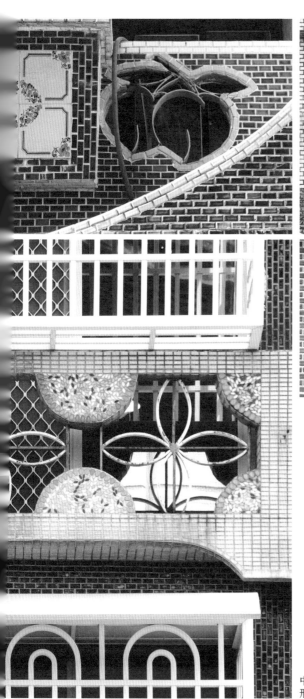

中南部地區女兒牆與陽台護欄上時常可見特殊造形開口，再依造形與寓意點綴上各式鐵窗花。

古早嬰兒床架上加上了祝福健康長壽的山形鐵窗花。

除了裝設於建築上，以鐵窗花或相同鐵工技法製作傢俱也並不少見。如早期用來放置洗臉盆的鐵製立架，上頭的花卉、山形便與鐵窗上的圖案相近，施作手法也大同小異。類似的居家用品自然少不了庭院裡的戶外鐵製曬衣架，儘管是簡單幾道鐵條構成的立架，也可以點綴上花朵圖案，成為動人精緻的作品。這些「非典型鐵窗花」便利人們的日常生活，也是許多人的童年回憶，例如鐵工師傅以相同手法打造出遊樂設施中的攀登架、搖搖馬；阻擋小偷入室行竊的鐵窗花，來到公園搖身一變為休憩的座椅。

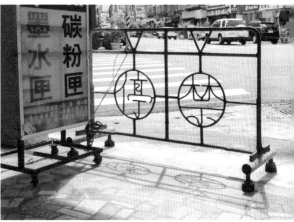

左：奶奶在房間盥洗用的臉盆架也是鐵窗花的非典型運用。
右：手工凹折的禁停立架，也是鐵窗花技術延伸運用的實例。

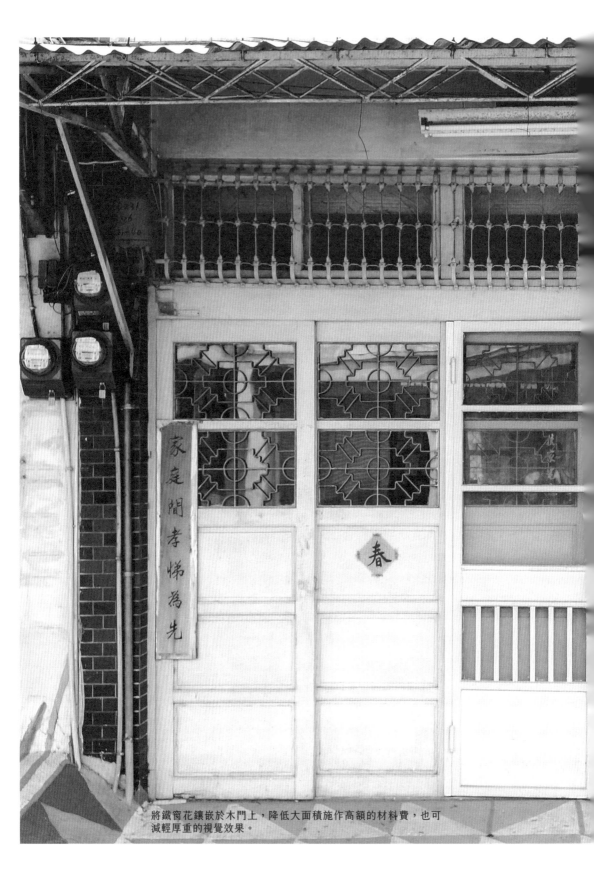

將鐵窗花鑲嵌於木門上，降低大面積施作高額的材料費，也可減輕厚重的視覺效果。

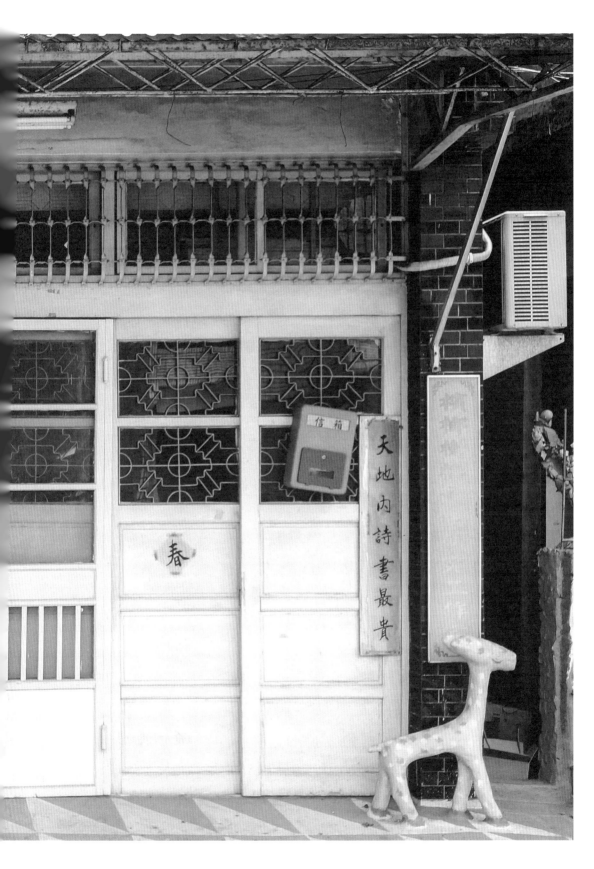

村落裡空地多日照面積大，大家幾乎都是直接在家門外曬衣服。這座可旋轉的曬衣架是婦人剛嫁來時請鐵工特製，至今已經四十多年了。

　　非典型的運用也讓鐵窗花與信仰結合。圖案特殊的鐵窗花向來是宗教環境裡重要的裝飾物，在民居鐵門窗上的裝飾雖相對簡化，卻不影響信仰的虔誠，這樣的崇敬之心充分展現在裝飾細膩的客家天公爐。有別於閩南家庭將天公爐吊掛於公廳梁上，客家人則依傳統將天公爐設於室外。

走訪高屏一帶客家伙房，有些天公爐架上還會裝飾山、仙鶴、壽字或家族姓氏，對信仰的虔敬與家族傳承意涵展露無遺。鐵窗花除了圖案多變，一直以來也化身為各種器物融入常民生活，圖案、造形或許非典型，但同樣經手工打造，每一件都是鐵窗花文化中珍貴的台灣經典。

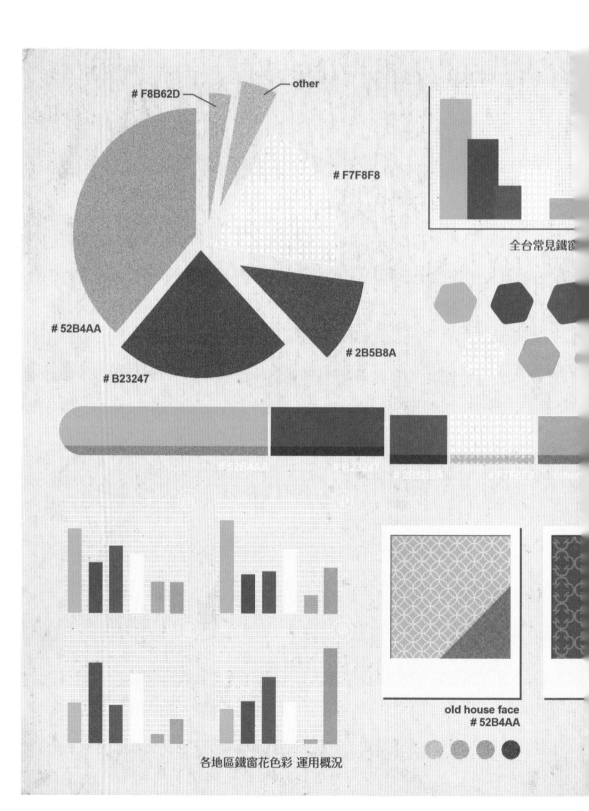

F8B62D

other

F7F8F8

52B4AA

2B5B8A

B23247

全台常見鐵窗

#52B4AA #B23247 # 2B5B8A # F7F8F8 other

old house face
52B4AA

各地區鐵窗花色彩 運用概況

old house face
2B5B8A

old house face
F7F8F8

old house face
F8B62D

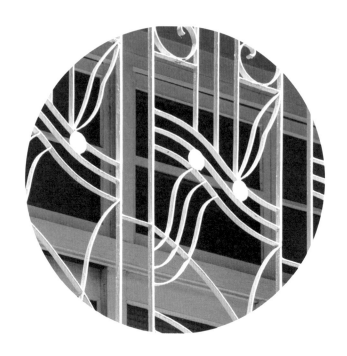

鐵窗花色彩學

時光特調，民居上的台灣色票

　　難忘的旅程由許多要素構成精采時刻，那些來自觸覺、味覺或視覺上的刺激，例如日本北海道的雪白冬季、紐西蘭的青翠草原，又或是每年八月舉辦的西班牙番茄節，鮮明的色彩印象也成為城市觀光發展的推手。反觀台灣，這些年找尋「台灣色」的風氣也逐漸蓬勃，許多人從生活的角度出發，仔細留意那些習以為常的日常顏色。

　　「台灣色」是怎樣的顏色？不妨從市場裡找找線索，紅龜粿、芒果青，這些台灣傳統美味將色彩藏在了名稱裡；或是台灣黑熊與藍鵲等保育類動物；街景的顏色也值得觀察，行駛中的計程車、路邊郵筒、廟宇古蹟的紅燈籠，自然也少不了民居建築裝飾的幾種慣用漆色。這些顏色雖非台灣獨有，卻因與台灣的風俗人文息息相關，

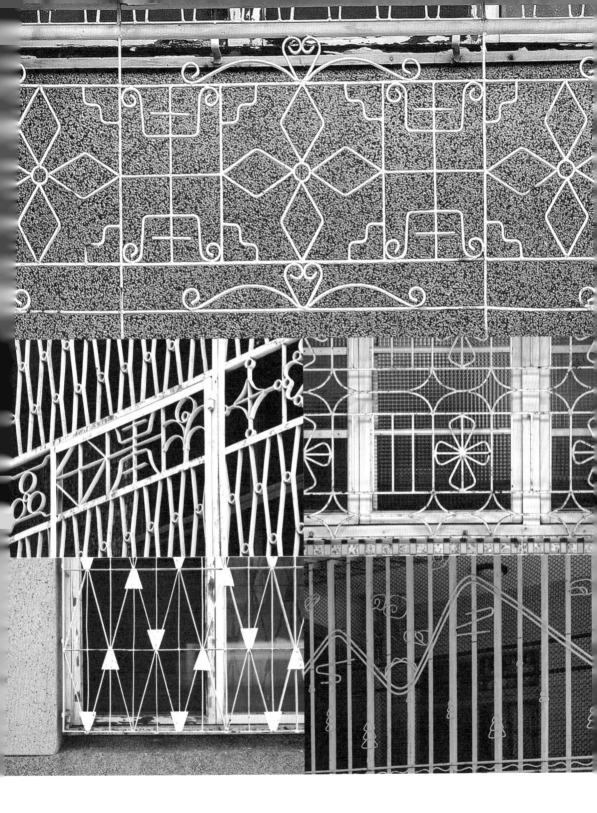

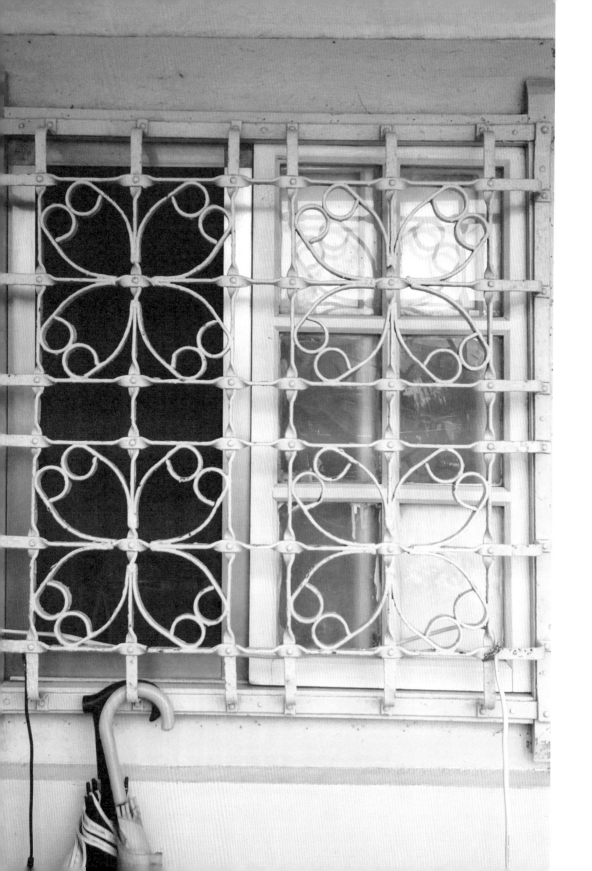

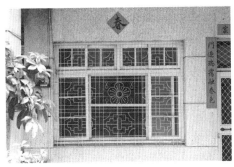

而於我們腦海中脫穎而出。尋找台灣色的過程，也同時是拼湊常民生活樣態的追尋之旅。

鐵窗花是台灣街道風景中不可或缺的元素之一，我們從中歸納出幾種常見的顏色，這些顏色之所以廣泛運用於鐵

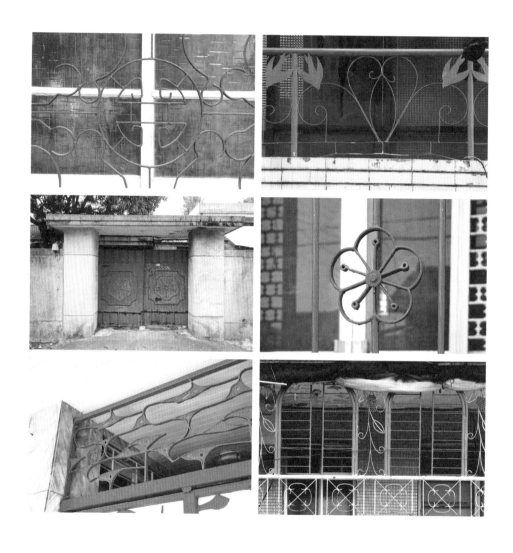

窗上，有其脈絡可循。例如紅色帶喜氣，也被視為趨吉避凶的象徵，從不缺席於寺廟中的燈籠、廟門彩繪到民居的春聯等家飾物；黃色在東方宗教中具有莊嚴的象徵，也被視為招財色；藍色和綠色也可從民間信仰的方向解讀，但實際上與許多屋主訪談後，發現屋主漆色時的選擇通常無太多考量，主要以避免過度張揚並耐髒好清理為主；藍綠色（大洋綠）與白色同樣是

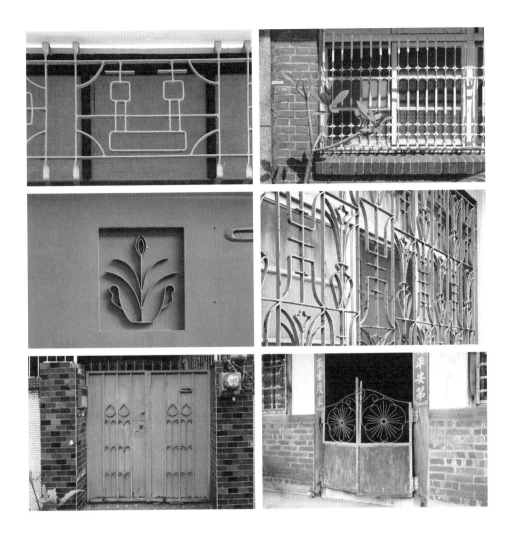

鐵窗上常見的顏色，被視為具有眷村
色彩的藍綠色除了運用在鐵窗上，更
常用來塗刷鐵窗內的木窗框，似乎也
成了老房子的標準色；白色的流行則
和屋主定期除鏽重漆有密切的關係，

台灣民居常選用藍色進行鐵捲門、鐵窗花塗刷，
除了取其沉穩低調的色澤，也不似淺色油漆容
易顯髒。

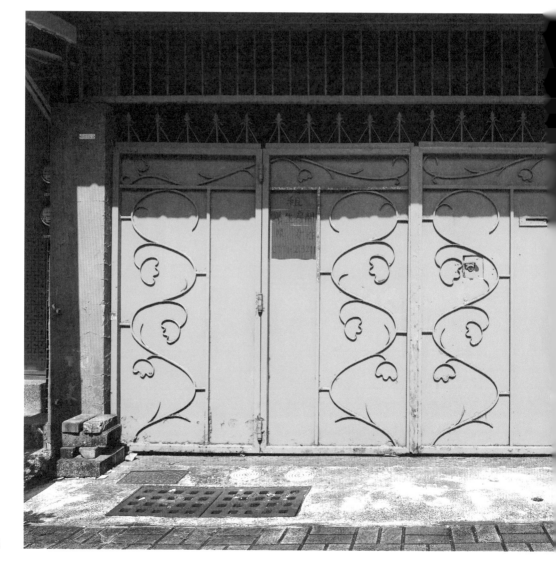

一如油漆行老闆的經驗談：「油漆雖不難採購，但考量存放收納，小家庭通常不會購買太多種顏色，一桶顏色柔和並通用於牆面、鐵門窗的白色就相當合適。」

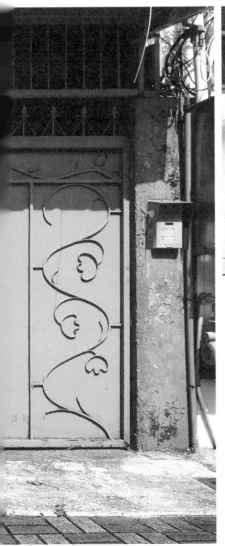

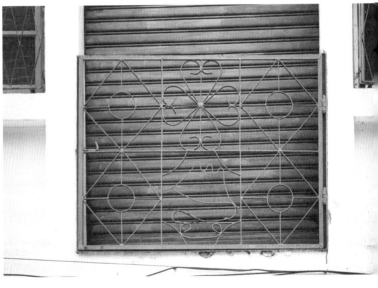

民眾通常不會購買多色油漆，以幾扇綠門窗為例，為求便利將相同的顏色漆於木料、金屬，意外營造出建築裝飾的協調感。

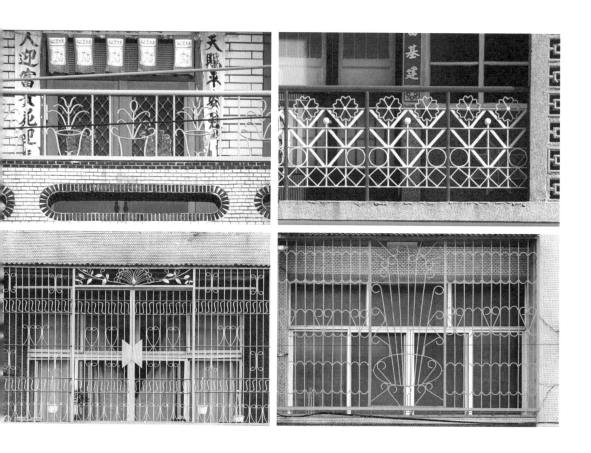

　　「時間」也是難以取代的顏色。就像油漆中的稀釋劑可以調和出適當的濃稠度，氣候環境得宜的鐵窗花即便未重新上漆，經年累月的時間淬煉，能讓褪去新漆的高彩度色彩逐漸轉為樸實溫潤。或許鐵窗可重製、塗刷能仿舊，但泛黃如夕照的溫暖色調，讓陪伴老房子數十年的舊鐵窗花顯得格外珍貴。

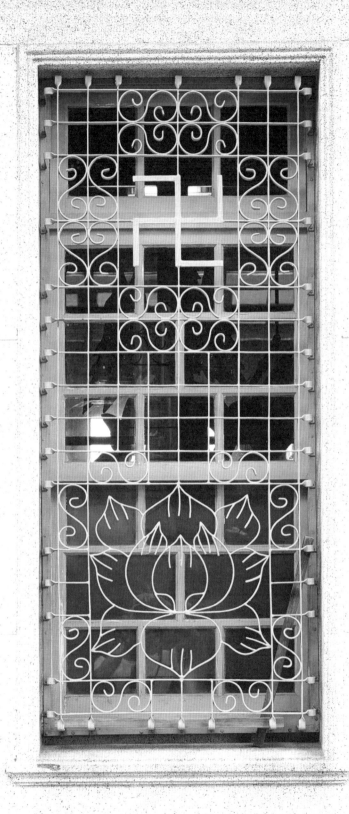

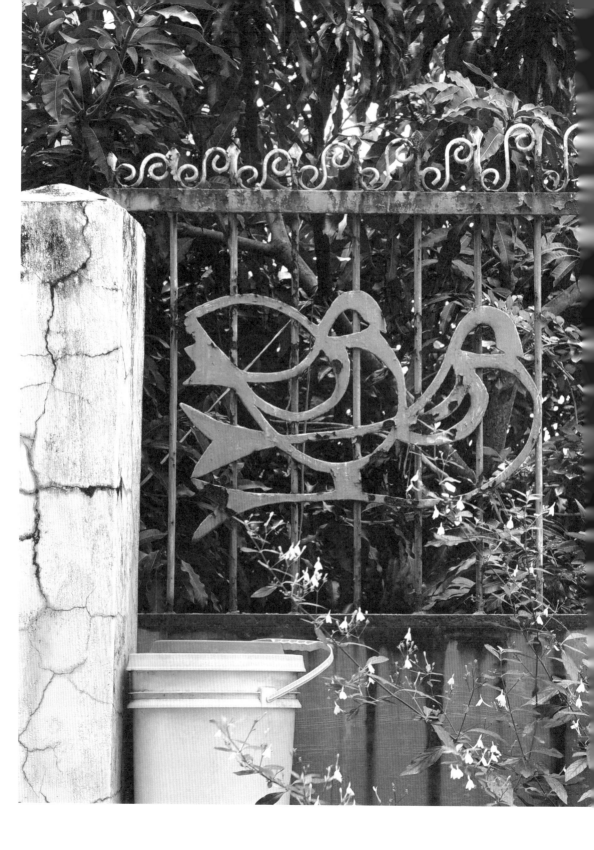

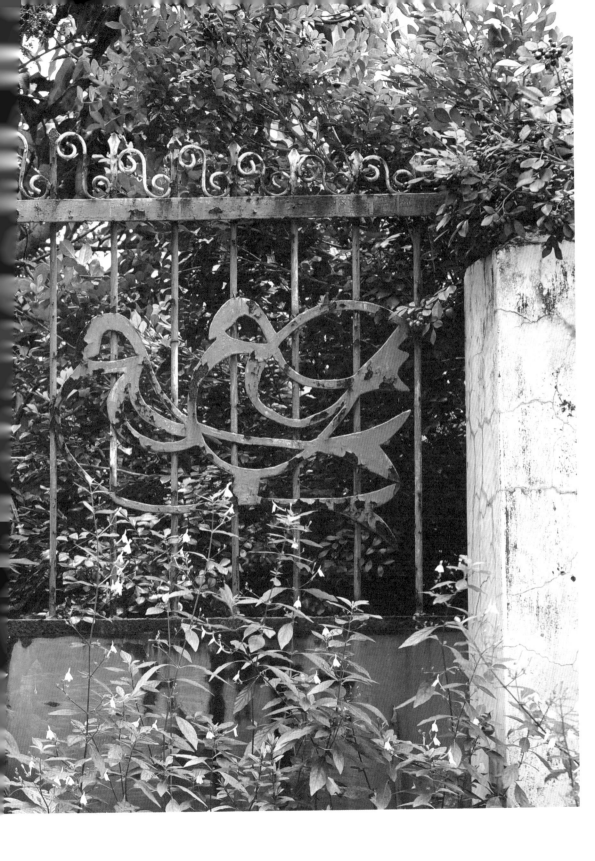

✕情寄鐵窗花

輯三

鐵窗花哪裡看、如何看？

「鐵窗花要去哪裡找？又該如何欣賞？」

老屋顏的讀者常會問起這個問題。這也反映出，我們生活在固定的模式與框架中，很容易用理性、直觀的目光看待眼前的日常景致，卻少了些感性且充滿想像的欣賞。就像老麵攤牆上的手寫價目表，琳瑯滿目的品名、價格，在飢腸轆轆的來客眼裡純粹只是傳達訊息的工具，快狠準點餐後，目光全聚焦在上桌的餐點。而那些被饕客拋在腦後的，包括漲價後幾次塗改的金額數字、褪色斑駁的筆畫，都是時間的刻痕；每一家老店的價目表，從字體、排版到配色，都是值得我們駐足欣賞的生活美學。這也意味著，鐵窗花其實並不難找尋，因實用而生的鐵窗所綻放的花樣，數十年來盡忠職守保衛家宅安全，其美感在歲月的沖刷下並未消逝，只是逐漸被人們在日常中淡忘。

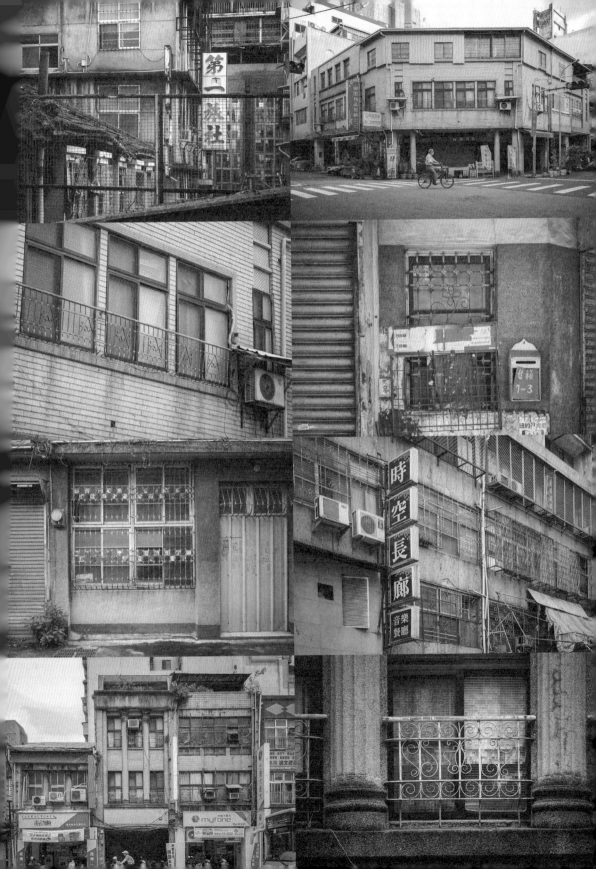

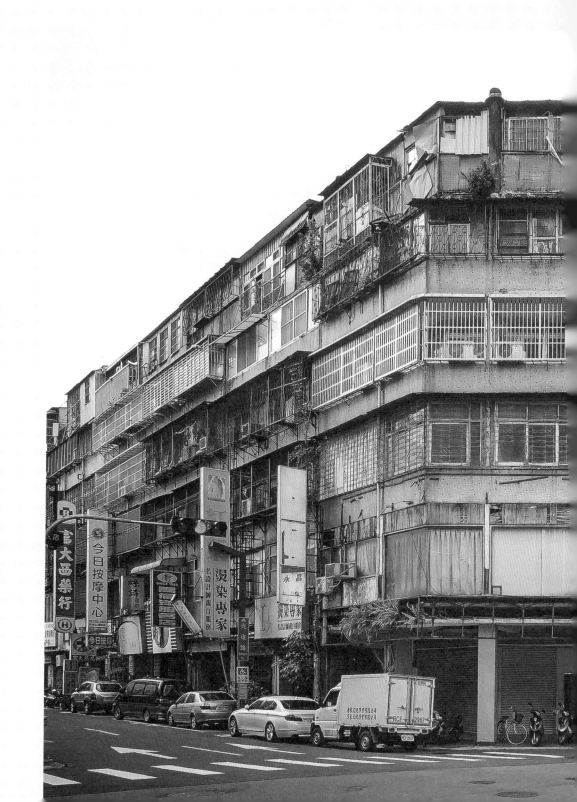

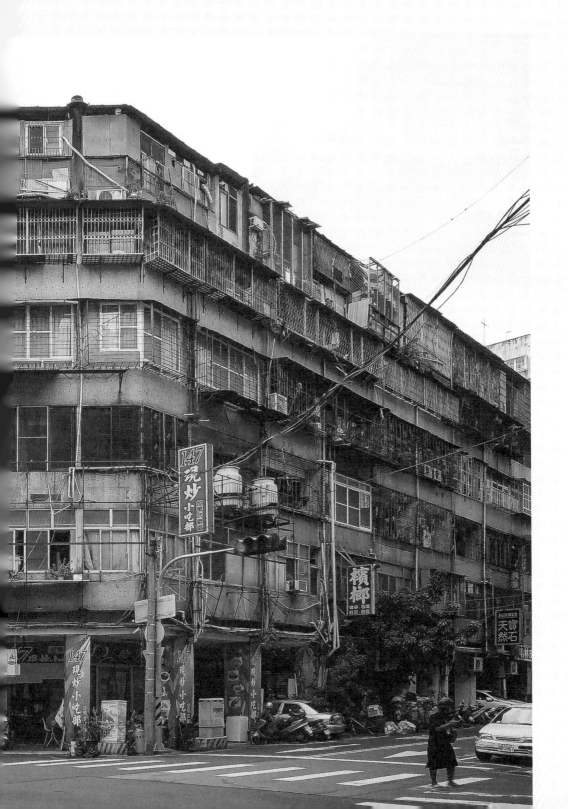

讀者萌生欣賞鐵窗花的念頭時，多半已觀察過自己住家的周邊。至於是否有推薦的鐵窗花拍攝路線，就我們的經驗來看，建築上的裝飾風格反映時代演進，因此觀察其華麗程度，可推敲街區興衰與都市發展的脈絡。走訪各地舊城區總有意想不到的收穫。舉例來說，不少人認為在生活步調快速的台北似乎很難發現鐵窗花的蹤影，那麼不妨趁假日安排一趟萬華龍山寺的小旅行。這個開發較早的地區與台南、鹿港齊名，不僅林立歷史悠久的廟宇，從人潮絡繹不絕的新富市場一路走到青草巷（西昌街），周邊仍保留許多三至五層樓高的舊公寓，公寓的陽台和鐵門上就能看到圖案各異的鐵窗花。又或者將探索的腳

步移至中台灣，日治時期為交通、政治樞紐的台中車站、州廳與市役所，都坐落於舊城區，連帶促進周邊發展，許多傳承數代的老字號美食往來朝聖的觀光客，門前舊招牌也吸引了字體研究同好的目光。有趣的是，老店在延續傳統口味與舊招牌之外，大多維持店鋪最初始的樣貌，仔細觀察看看，說不定不僅僅是鐵窗花，還能發現更多深具舊時代意義的建築裝飾細節。

鐵窗花的觀察並不是一門艱深的學問，甚至在日常生活與社群軟體就能蒐得相關線索。例如在 Instagram 搜尋「老屋顏」、「老房子」、「鐵窗花」、「面格子」或「鉄窓花」等標籤，建築上有著相關元素的旅宿、餐飲空

台中的舊城區內老屋林立，細看公寓大廈上的鐵窗花樣式多元。

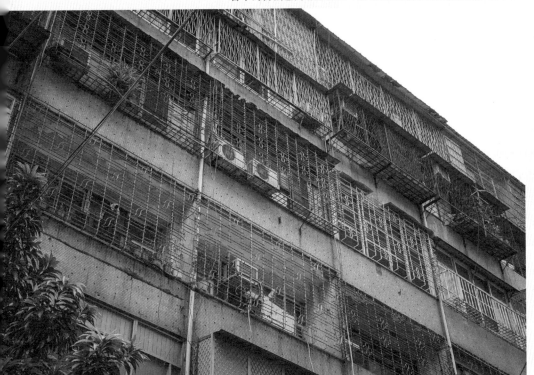

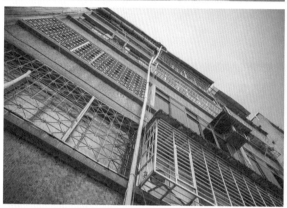
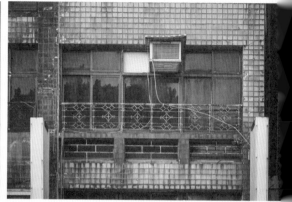
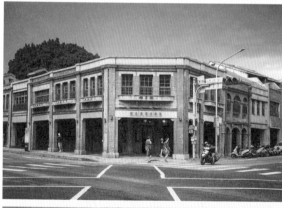

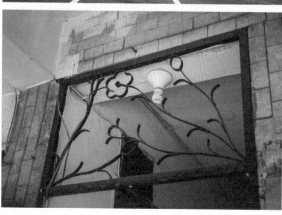

間一目了然；觀察照片中鐵窗花的狀態與裝設位置，也看得出是仿舊場景或保存下來的老空間。有別於老饕在美食餐廳裡與鐵窗花相遇，我們則喜歡從影音上找尋驚喜。這幾年，「臺灣電影修復計畫」成果顯著，不少 1950 到 70 年代的經典老片相繼重映，《燒肉粽》、《回來安平港》等經典電影的拍攝時空恰逢鐵窗花盛行的年代，片中一幕幕場景都是未經刻意仿舊、真正符合時代感的畫面。令我們印象最深刻的是《王哥柳哥遊台灣》中的一幕：黑白畫面中，主角們分別乘坐三輪車前後座，人物的服裝造型、手上擦鞋工具箱都是老台灣的回憶；當然最吸引我們的，莫過於背景騎樓的鐵窗花。想要按圖索驥老電影中的鐵窗花並不容易，近三十年來都市更新的速度似乎與電影發展成正比，不少老建築的風采只能在膠卷上追憶。不過，我們還是可以留意新聞報導，或是年代較近的戲劇作品。記得我們曾捨棄熟悉的行車路線，隨著《仲夏夜府城》的腳步在台南市展開輕旅行：走過劇中夜裡的赤崁樓，鑽進清晨天剛亮的小巷，沿途拍攝記錄街道上豐富的鐵窗花款式。這種跳脫既定路線的旅行方式，也適用於日常生活。不妨偶爾改變每天的通勤路線，你或許會在看似熟悉卻陌生的街巷間，無意間瞥見那令人懷念的鐵窗花風景。

台北雖然新建大樓林立，在萬華地區仍可發現鐵窗花蹤跡。

鐵窗花的保養維護

　　近來「島內旅遊」成為短期度假的新選擇，融入各地常民生活，搭配手作課程，各種洋溢人文色彩的主題之旅應運而生。其中老屋旅行，也是不少旅人的懷舊首選。對於老一輩人而言，老屋旅宿如同時光機般通往懷念的往日時光；年輕人也能從中體會不一樣的生活方式。許多旅人愛上緩慢的生活步調，夢想成為老房子的新主人。事實上，長期定居在老房子裡或許沒有想像中的浪漫。對於許多屋主來說，房子住久了雖有感情，但生活仍有諸多不便，像是水電管線老舊、房間漏水等等，屋齡漸增的疑難雜症總讓人意想不到。可是，抱怨歸抱怨，屋主對老屋定期的修繕維護，也是一種彼此間的情感維繫。

　　老屋的鐵窗花通常安裝於室外，經年累月受日曬雨淋浸蝕，很難完好如新。如何保養維護，也成為年輕族

群整修老屋時的難題。恰如廟宇整修前，修繕人員會針對各項工藝進行研究分析，以求成品盡善盡美；不過若能了解出廠前鐵窗花最初的防鏽方式，就不難進行處理。

我們曾向老師傅問及鐵窗花上漆的方式。一般來說，以前鐵窗花製作完成後，不論任何圖案都須經過防鏽的工序：師傅將裸面鐵窗花塗上數層紅丹漆作為底漆，外層再覆蓋一層隔絕水分的油漆，同時提升美觀性。鐵窗花外層的漆面較少使用噴漆，大多用油漆塗刷。儘管噴漆罐使用方便，但鐵窗線條較細且噴漆逸散面積較廣，事前須在鐵窗周邊鋪設報紙或塑膠布，以免造成汙染；相較之下油漆作業可大幅減少鋪設範圍，而且使用油漆可多層塗刷較為均勻，顏色上也可自行調色增添變化。上漆並不難，算是早年鐵工學徒時期的基本功夫。但在出廠前，師傅還是會仔細檢查是否有遺漏的地方，確保每一扇窗堅固耐用。

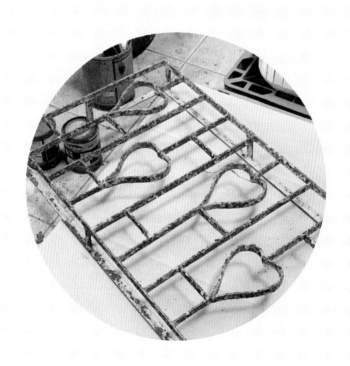

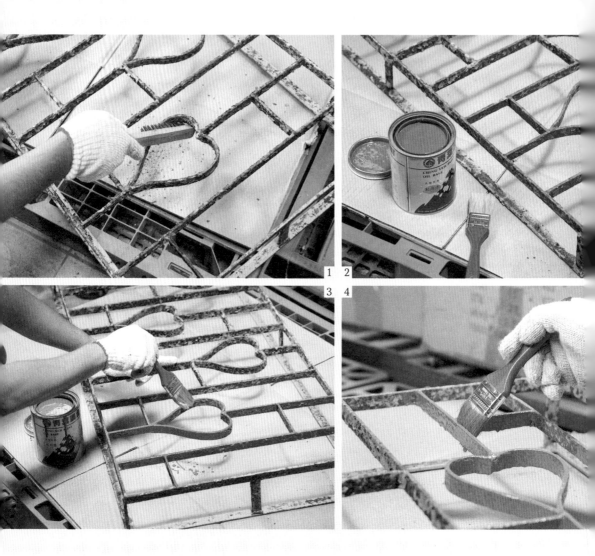

1 表面處理：以鋼刷刷去即將脫落的舊漆與鐵鏽
2 3 4 底漆塗裝：在鐵窗上塗刷防鏽紅丹漆隔絕空氣，一般保養可跳過此步驟，但若要更換面漆顏色，
也可以此層作為底漆，方便之後面漆上色。

　　有些人或許會對油漆刺鼻的氣味感到疑慮。傳統紅丹漆的主要成分是氧化鉛，與油漆都屬於含鉛量高的產品，確實有造成健康影響的可能；再加上早年並未針對含鉛量訂出容許量，導致鐵窗師傅暴露在鉛中毒等職業傷害風險中。所幸現今已有相關管制，市售防鏽紅丹漆與油漆含鉛量皆已大幅減低，不管是鐵工廠的新漆，還是民眾後續保養舊窗花時的補漆，使用時只要注意環境通風，避免吸入過多揮發氣體便不成問題。

　　在拍攝過程中，我們時常與屋主聊起鐵窗的典故，縱使並非每扇窗都有「故事」，也總能勾起屋主清潔打掃時的「日常事」。還記得 2017 年初前往鳳山拍攝「美人魚鐵窗花」，好奇圍觀的鄰里嘴上讚嘆著窗上精采的海底世界，卻馬上脫口而出：「如果是我家，我才不想訂作這麼複雜的鐵窗。」對大多數人來說，就算懾服於鐵窗的藝術性，但在經過一番天人交戰，為了日後便於清理，人們還是會安裝較單純的款式。

　　鐵窗花線條的疏密與繁複，直接影響清潔的難易度。常聽屋主分享年節大掃除重新塗刷鐵窗的經驗，而這類需爬高蹲低的工作，通常會交給家中年輕的成員處理，這也讓不少年輕人對鐵窗花的第一印象和油漆刷脫不了關係。

　　根據經驗判斷，房子若不是位於離島或海風強勁的沿海地帶，定期清理的鐵窗通常不易鏽蝕，簡單撣除灰塵即可；若遇上日曬強烈且潮溼的環境，鐵窗油漆塗層龜裂剝落產生鏽蝕，就要先進行除鏽作業。民眾大多會使用鋼刷去除鏽蝕，若想提升效率，則可以使用手持砂輪機磨除鐵鏽，隨後塗上紅丹漆隔絕空氣，待紅丹漆乾燥後進行最外層的塗刷作業。

　　不過當鏽蝕面積較大、必須使用手持砂輪機除鏽時，對於不善操作機具的屋主來說則是一大難題。但倒也不必擔心，其實我們可以委由鐵工廠代勞。曾經歷學徒制的老師傅提到：「早年當鐵工學徒時沒有固定薪水，老闆只發放理髮費跟微薄的零用錢。不過工廠要是接到除鏽上漆的瑣碎工作，都會交給學徒，也算是老闆的貼心，讓學徒有機會多賺些生活費。」

　　定期保養維護是否確實有其必要？這個問題令我們感觸很深。幾年下來，老屋顏的粉專時常接到粉絲提供的特殊圖案鐵窗花資訊，為了更完整記錄台灣的鐵窗花，不論距離遠近，我們總會安排時間前往拍攝記錄。但是，並非每一次都能順利拍攝。不少鐵窗花因建物年久失修鏽蝕、轉售；也遇過屋主為了方便修補牆面，連同鐵窗花使用水泥填補的案例。在自家房屋的修繕上，每一位屋主自然都經過層層考量，但如果能用最適合的方式保養維護，照看結構安全的同時，也維持了建物的美感。逝去的鐵窗花固然可惜，若我們能即刻起善待自家環境上的門、窗、裝飾，相信台灣民居立面的諸多特色，將能繼續美麗綻放。

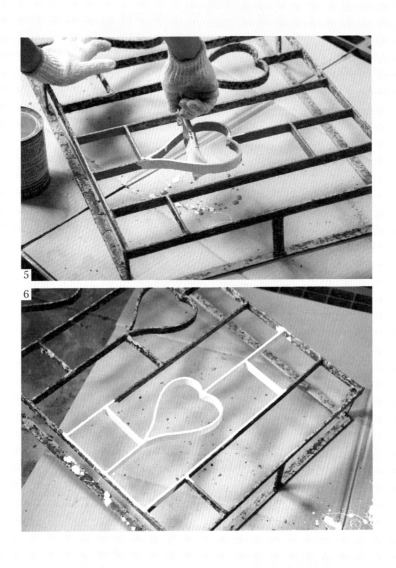

5 6 面漆塗裝：待防鏽底漆全乾後，刷上喜歡顏色的油漆，為避免油漆滴墜，可少沾漆料薄刷多層，避免漆面過於厚重，造成鐵窗花上「油漆流汗」的流淌現象。

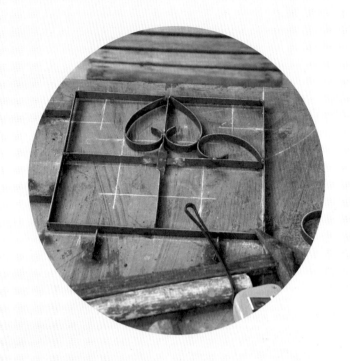

鐵工江湖不只一點訣

在台灣各地，我們以欣賞者與記錄者的角度拍攝鐵窗花的各種樣態，也經常訪問身為鐵窗花使用者與消費者的屋主。透過屋主分享，我們彷彿和他們一起回憶家中鐵窗花的來歷，而或許在這一道道特殊圖案的背後，具有家族情感的連結與地方文化色彩。另一方面，若站在生產製造鐵窗花的鐵工廠與鐵工師傅的角度，對這些鐵窗花的看法是否會有所不同？

「做鐵窗」在台灣並不是一種專業，這並不是指製作鐵窗不需要專門的技術，而是因為鐵窗花只是鐵工廠的產品項目之一。鐵工廠製作的品項很多，舉凡與金屬相關的物件，小一點的如鐵勾、置物架，大至鐵梯或搭建鐵皮屋，只要業主有訂製鐵製物品的需求，設計圖也畫得出來，加上師傅在製作細節上給予的專業建議，基本上沒什麼是做不出來的。所以對於大部分的師傅來說，製作像鐵窗花這

種平面造形圖案，就有如吃一塊小蛋糕般容易。不過，即便鐵工師傅經驗豐富，但打造「鐵窗花雞卵糕」所下的工夫，也絕非我們外行人想像切、凹、焊這般輕鬆。其中各種大大小小的「鋩角」，都是師傅從學徒時期就開始累積，許多難以用教科書傳授的實作經驗。

從鐵窗花的拍攝到研究，我們

為了更深入體驗鐵窗花的製作流程，曾委請鐵工資歷深厚的高師傅親自指導，從無到有嘗試自行製作。首先，要前往鐵材行購買原料，向業者指定將大片鐵板裁剪成適於製作鐵窗花的1台分寬，同時在鐵工廠預先備好切斷鐵條用的砂輪機、焊接工具與護具。以為萬事俱全的我們，拿起預先畫好的鐵窗花設計圖準備開始動工。不料頭一個遇到的問題就是，十字愛心造形的渦旋線條要多長？我們拿著鐵條

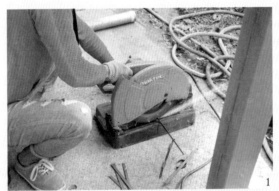

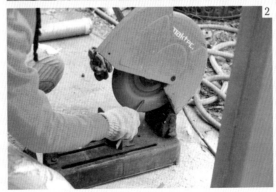

1 根據所需長度以砂輪機切割，注意前後要預留打磨消耗。
2 將切割尖銳面磨除，並細修鐵條本身厚度在組合上造成的誤差。

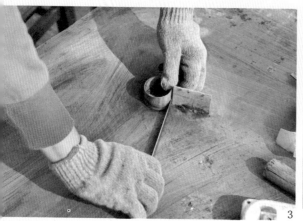 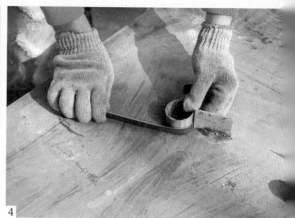

3　4

問高師傅，他看一下設計圖就迅速估算出應該裁切的長度，無需電腦繪圖、三角函數或微積分，一切憑靠多年的實戰經驗。試想今天我們做的只是單一圖案，材料用得少有誤差也就算了，若是整面的大鐵窗，每個單元都多裁上幾公分，累積下來浪費的成本相當可觀！

接下來的步驟也陸續遇到很多問題。例如製作凹折渦旋時，由於內外圈直徑不同，要以粗細不同的圓管來製作治具（臨時模具）；其他頗具難

6

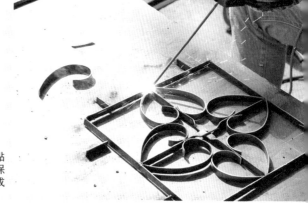

678 排列好圖案後焊接，注意控制焊條穩定與點焊時間，以免溫度過高將鐵條熔斷。（務必使用保護鏡與遮光鏡，以免強光與火花噴發到眼睛，造成嚴重傷害。）

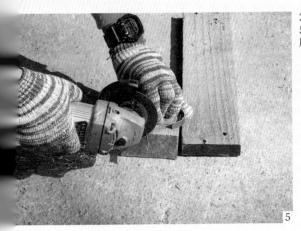

3 4 依照所需的造形在模具上凹折鐵條。
5 若凹折施力不均也會產生長度誤差，需再細修長度。

度的技巧還包括：治具的著力與抗力點配置、凹折時要一次完成不然圓弧線條會中斷、直線焊接時如何穩定焊條不歪斜、單點焊接如何不燒焦等等。這些花費我們足足兩週練習，才真正靠自己拼出一個歪七扭八的十字心型

鐵窗花，而這只是鐵工技法中基本中的基本。長輩說過去學徒都要「三年四個月」才會出師，這麼長的時間裡，除了練就基本功，也在磨練學徒的心性；當然技術的鑽研必須深而廣，要向其他鐵工廠的師傅學習各種產品技

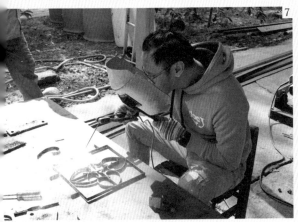

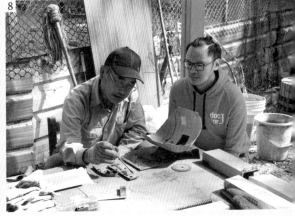

術，甚至是異材質的結合……鐵工的技術和手藝也是一門由時間扎磨出的學問。

不知道師傅是開玩笑還是認真，談起對鐵窗花的想法時，他毫不遲疑表示：「鐵窗花就是製作麻煩又賺不了什麼錢。」的確，隨著鐵窗材質演進，容易保養的不鏽鋼，對屋主來說解決了黑鐵窗花容易生鏽的缺點；從鐵工廠的立場來看，不鏽鋼也是利潤相對較好的材料，運用預鑄的公版圖案，著實減少手工凹折時花費的手工，這樣看來手工鐵窗花的確是不划算。

但隨後師傅又說：「不過以前的鐵窗花真的比較講究，既漂亮又能防盜，很適合那個年代的房子。只是後來客人更喜歡簡單的線條，清潔起來也方便，加上房子大多方方正正地愈蓋愈高，不再需要裝設鐵窗防盜。」

我們對師傅的看法其實也能感同身受，雖然喜愛並珍惜台灣老屋上的鐵窗花，卻無法否認建築技術進步帶

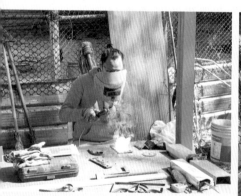
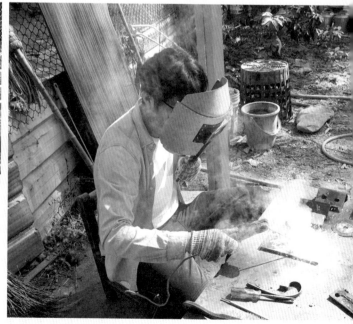

來的影響。數十年間都市更新，建築立面上的裝修材料從馬賽克磁磚演變為石材、玻璃帷幕，高樓層的建築自然也有防盜功能。不過，在街道面貌漸趨簡潔、規格化的當下，若未能考量整體協調感，各種過於新穎、仿舊的客製化招牌與鐵門窗，對於城鄉風貌都是一種突兀的存在。鐵窗花或許不再適用於現代建築，卻能融入延續舊時代色彩的老街區；與其裝設新製的鐵窗花，細心維護街巷間裝設數十年的舊鐵窗，或許更能保存、留下當地人的共同回憶。

如今鐵工技術仍在，也更容易製作，但鐵窗花產業或許終將因人們需求減少而沒落。雖然不知這天何時到來，我們還是希望能盡可能記錄下這獨特的台灣街屋景觀，並在它們隨著時光凋零前，將鐵窗花背後的人情與歷史，分享給更多人知道。

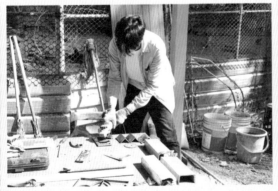
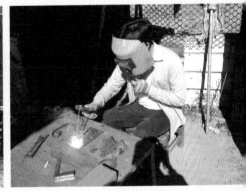

焊接對我們而言是最困難的步驟。由於遮光鏡完全不透光，在焊接時只能從鏡中透過火光判斷想焊接的位置，經常未出火焊條點在交接處因而無法黏結，也經常為了找到正確位置，點焊時間拖太長而把鐵條燒斷。

鐵工江湖不只一點訣，就算是最基本功的焊接，也是需要經過時間練習才能學得功夫。

印象最深的鐵窗花

　　「印象最深的鐵窗花？」這應該是老屋顏受訪時最常被問到的問題。我們親自拍攝的每一扇鐵窗花，透過相機的觀景窗與雙眼，在腦中留下了難以抹滅的記憶。對我們來說，每一扇鐵窗花都值得記錄，印象也都很深刻。不過，這些記憶之所以珍貴難忘，或許不全來自窗上的圖案，而是與屋主互動的過程。隨著鐵窗花蒐集得愈來愈多，印象深刻的故事也逐漸累積。

　　最近一個讓我們印象深刻的故事，是在鹿港民居發現的建築畫作鐵窗花。這些鐵窗花不像一般採 2D 平面繪圖的方式，而是以各種描繪技法，呈現不同建築的立體感，因此場景畫面看起來更加真實。除了特別的構圖視角，鐵窗在做工上也十分精美，運用多種粗細線條分別勾勒建築的輪廓與裝飾細節，漆上多種顏色後更提升了可看度。

猜猜看這三幅畫作鐵窗花分別是哪些建築物？

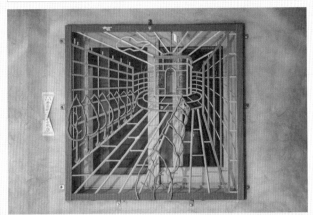

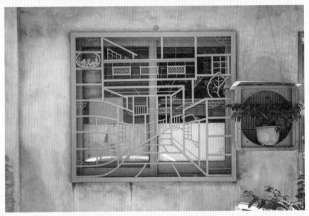

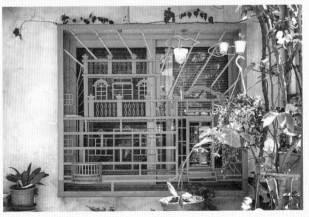

　　猜中了嗎？屋上鐵窗花畫的三棟建築，分別是「法國巴黎凱旋門」與鹿港老街裡的知名景點「十宜樓」及「半邊井」*。

* 曾經萬商雲集的鹿港歷史悠久，當地許多知名的古屋景點背後都是一段段人文故事。位於巷內的「十宜樓」，取名意指此地適宜行十大風雅「琴、棋、詩、畫、花、月、煙、酒、茶、博」之事，好客雅仕的主人早年經常邀請文人墨客在此夜宴吟唱，可見鹿港當時除了經濟成為台灣重心，在文化風氣上也十分鼎盛；位於天后宮旁的「半邊井」，則是當時富達人家特別將家中水井一半建於牆外，以供外人或家中無井的人家自行汲水，體現小鎮中敦親睦鄰的人情味。

　　我們對這些鐵窗花的來由實在好奇。還記得訪問當天，由於沒有受訪者聯絡方式，無法事先取得聯繫，一路忐忑不知對方是否願意臨時受訪。我們一早從南部驅車前往，不巧抵達時屋主前腳才剛出門，於是屋主太太便請我們先到其他地方逛逛再過來。我們趁空檔重遊窗上描繪的十宜樓與半邊井，也算是預習待會要訪問的內容。午後再次返回，發現原本擋在「十宜樓」鐵窗前的小貨車正要開走，原來屋主為了協助拍攝，已先請鄰居暫時移車，著實令我們受寵若驚。隨後我們自我介紹，他居然認出我們曾在電視節目中受訪。現已年屆八十的屋主黃爺爺說，當他看到影片時，就覺得老屋顏一定也是喜歡建築與藝術的同好，卻從未想過緣分會讓彼此相見。

●

　　二十年前，黃爺爺在增建房屋側牆時，由於不想安裝普通的鐵窗，當時剛退休的他便有了將自己的畫作製成鐵窗花的想法。早年從事建築相關行業的黃爺爺熱愛畫畫，描繪的主題也多是世界各地與鹿港家鄉的寺廟與歷史建築，並融合運用多種少見媒材創作。例如數年前曾受邀展出一系列

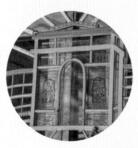

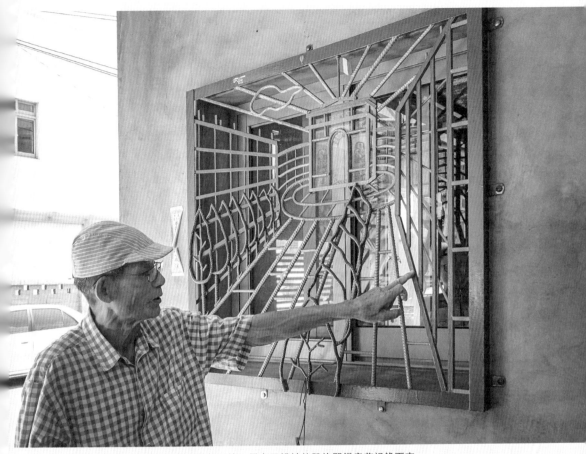

黃爺爺將與女兒同遊法國的美好回憶，用自己設計的凱旋門鐵窗花記錄下來。

用水泥作為材料的半立體畫，以及平面的油畫與水彩畫，可以更寫實呈現建築的質感。

　　他跟我們分享，三幅畫作鐵窗花中最早製作的「法國巴黎凱旋門」，是為了紀念多年前女兒帶他前往歐洲旅遊的美好回憶，也呈現當時親臨凱旋門時的震撼與感動。運用透視法描繪出香榭麗舍大道通往凱旋門的景致，以及大道兩側成排的路樹綠蔭。對於難以鐵工呈現的細節，黃爺爺並不妥協，以簽字筆在透明壓克力板上手繪來表現凱旋門上的細部雕塑，讓整幅畫作更加完整。

彰化鹿港 十宜樓

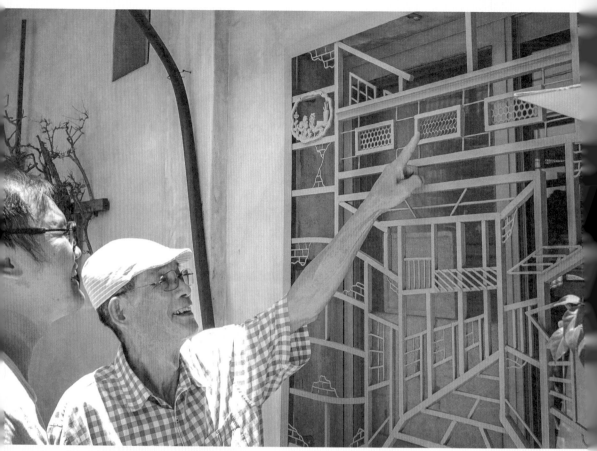

黃爺爺用兩種不同的烤肉架網面來呈現十宜樓上的紅磚與陶瓷花磚，極具巧思。

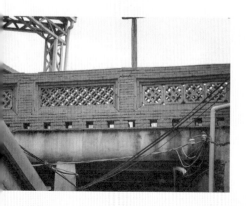

平時就喜歡在鹿港寫生素描的黃爺爺，親手打造的第二扇鐵窗主題是位於巷弄間的「十宜樓」。十宜樓作為鹿港文人風雅聚集之所，卻低調融入常民生活場域的這份隱約，就如同鹿港人們自豪卻不刻意彰顯的性格。有了先前製作「凱旋門」的經驗，黃爺爺投入更多創意在「十宜樓」，除了延續單點透視法讓畫面產生立體感，用粗鐵條構出十宜樓巷弄兩側牆面，更採細鐵條局部呈現磚砌意象以維持畫面簡潔。黃爺爺特別提到，鐵窗的左上方以市售預鑄的花瓶圖畫裝飾，表達十宜樓為騷客吟詩作畫之處，而實際連接巷弄兩側天橋上裝飾的鏤空花磚，則以兩種不同紋路的烤肉網架仿現，處處展現創作者不設限的創意。

彰化鹿港 半邊井

在黃爺爺的創作中，可以很明顯感覺到「立體感」。在第三幅「半邊井」鐵窗花上更加強調建築的立體概念，以「雙層加透視構圖」的方式呈現視覺深度，並創造出實際的立體感，也透過鏤空的構圖，在雙層鐵窗前後景分別呈現出在門牆與內部洋樓的造形細節，而切題的「半邊井」本身凸出於門牆外，整個畫面就真如鹿港半

邊井的實際場景，寫實完成度超高。

聽完黃爺爺的介紹，我們還來不及讚嘆，他突然踏上了「半邊井」鐵窗花前方的花台說道：「這個地方沒有講你們一定不知道。」邊說邊用手撥弄窗上的小門，只見兩小片精緻的門板如同真的木門一樣打開。這扇窗除了精緻，居然還暗藏小機關！黃爺爺說，在製作這扇鐵窗時孫子剛學會

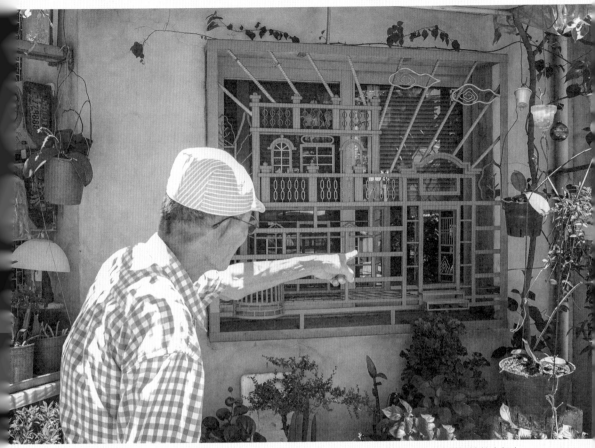

可開關的「半邊井」小門，是黃爺爺為了讓孫子可搬演布袋戲特別設計的小舞台。

走路，疼孫的他靈機一動地加裝了這個門板的機關，只要打開小門「半邊井」鐵窗馬上變身為小戲台，孫子可從屋內開窗向屋外觀眾搬演布袋戲，黃爺爺預留的伏筆已經完全超越我們對鐵窗花功能的想像了！

　　黃爺爺以鐵窗作畫，用獨特的方式記錄家鄉風景，為求最佳效果，製作過程中不假他人，皆親自切割凹折鐵條後，才委由鐵工朋友焊接而成。看過這三扇鐵窗花，我們強烈感受到，鐵窗在防盜功能外的確也能轉化為富藝術價值的作品，而華麗外觀內所隱藏的，是黃爺爺將與家人的旅行回憶、對於故鄉的珍惜，還有對兒孫的憐愛等各種融入其中的感性。訪談間，黃爺爺儘管嘴巴上掛著「老了身體不好」，但從他謙虛但也不吝分享創作理念的言談中，卻能不斷感受到滿滿的創作能量與熱情，也是這三幅建築鐵窗花讓我們如此印象深刻的緣故。

上：黃爺爺的創作風格多以透視構圖呈現立體視覺效果，圖為他以水泥混合顏料繪製出獨一無二的「水泥半立體畫」，在物理上呈現比油畫更立體的質感。

下：趁著重鋪門前水泥斜坡，黃爺爺在上面刻畫三段難忘回憶（瑞士鐵道之旅、最愛的十宜樓、法國凱旋門），讓我們感受到他飽滿的個人情感與創作能量。

【旅人之星 66】MS1066

老屋顏與鐵窗花

被遺忘的「台灣元素」──承載台灣傳統文化、世代歷史、民居生活的人情風景

作　　　者　老屋顏（辛永勝、楊朝景）
插 畫 設 計　立十
封 面 設 計　兒日設計
內 頁 設 計　走路花工作室
總 編 輯　郭寶秀
特 約 編 輯　周奕君
責 任 編 輯　力宏勳
行 銷 企 劃　許芷瑀

事業群總經理　謝至平
發 　行 　人　何飛鵬
出　　　版　馬可孛羅文化
　　　　　　台北市南港區昆陽街16號4樓
　　　　　　電話：(886)2-2500888
發　　　行　英屬蓋曼群島商家庭傳媒股份有限公司城邦分公司
　　　　　　台北市南港區昆陽街16號8樓
　　　　　　客服服務專線：(886)2-25007718；25007719
　　　　　　24小時傳真專線：(886)2-25001990；25001991
　　　　　　服務時間：週一至週五9:00～12:00；13:00～17:00
　　　　　　劃撥帳號：19863813 戶名：書虫股份有限公司
　　　　　　讀者服務信箱：service@readingclub.com.tw
香港發行所　城邦（香港）出版集團有限公司
　　　　　　香港九龍土瓜灣土瓜灣道86號順聯工業大廈6樓A室
　　　　　　電話：(852)25086231　傳真：(852)25789337
　　　　　　E-mail：hkcite@biznetvigator.com
馬新發行所　城邦（馬新）出版集團【Cite (M) Sdn. Bhd.(458372U)】
　　　　　　41, Jalan Radin Anum, Bandar Baru Seri Petaling,
　　　　　　57000 Kuala Lumpur, Malaysia
　　　　　　電話：(603)90578822　傳真：(603)90576622
　　　　　　E-mail：services@cite.com.my
輸 出 印 刷　前進彩藝有限公司
初 版 一 刷　2020年10月
初 版 五 刷　2024年9月
定　　　價　560元

ISBN 978-986-5509-44-6

國家圖書館出版品預行編目資料

老屋顏與鐵窗花：被遺忘的「台灣元素」── 承載台灣傳統文化、世代歷史、民居生活的人情風景 / 辛永勝、楊朝景（老屋顏）著. -- 初版. -- 臺北市：馬可孛羅文化出版：家庭傳媒城邦分公司發行, 2020.10
256 面；17 x 23 公分. --（旅人之星；1066）
ISBN 978-986-5509-44-6（平裝）

1.房屋建築 2.門窗 3.人文地理 4.臺灣

928.33　　　　　　　　　109013588